詩書畫的禪動

張尚為 編著

治印：阿北

空山不空　妙有藏中

輕舟已過萬重山

Jimmy Cheng

尚爲兄：

感謝您的美言和拙詩的收錄，讓我與有榮焉！

我們都是熱愛生命和享受人生的同好。喜歡用文化的東西自娛娛人，
更覺得獨樂樂不如眾樂樂。可是您的才情比我高出太多，書畫的造詣
爐火純青源自於天生的樂觀性情和對人生精湛透澈的感悟，於是信手
拈來皆是佳作。

做爲一個現代人，能書擅畫的本來就屬鳳毛麟角，更可貴的是您還能
寫詩，不僅清新脫俗，還能深入淺出，引起共鳴。真正的藝術家都極
爲浪漫，而您的浪漫火花卻在水墨之間躍然紙上，清雅、諧趣、熱情、
曼妙兼而有之。

您在藝術的表現，從黑白文墨到彩色繽紛，跨度之高，境界之美，與
其說是成就，不如說是性情中人對天份的恣意發揮，而欲登峰造極，
卻是永無止境，日日月月，歲歲年年，都有新高。文化是一種傳承，
一種力量，源自中華，源遠流長。

感謝您對台灣作了一種超脫不凡，教學相長，生生不息的實質貢獻！
擾嚷不安、政治紛爭的年代，您就是那股暢流的細水，或是張滿的船
帆，於是，兩岸猿聲啼不住，輕舟已過萬重山！

當然，出版的十五本書，亦必藏諸名山。

Jimmy 2019-11-8

尚爲兄，邀請我爲他寫序，甚爲惶恐！雖然我是西方藝術與設計學方面的專家，但談起「書藝」與「文人畫」，我仍得多學習。

西方藝術與設計，因爲學理繁多且有著諸多定論，因此按部就班學習，便能輕易上手及悠遊其中。不過，傳統的「書藝」與「文人畫」，形式簡要卻難以深入，甚至得進入玄學，才能超脫凡俗。在現代融入西畫寫生之後，逐漸讓水墨繪畫在藝匠與文人間拉扯，又因繪畫競賽將「文人」推開，使得「文人畫」大都少了文人的生命，而徒具形式。尚爲，可說是繼蔣勳之後，積極熱衷從事「文人藝術」之人。

「文人畫」其實不崇尚技法的，而是將詩、書、經典、禪佛與道學相容其中，之後以自身的生活與涵養，體現在書藝與繪畫裡，所以「文人畫」不在審度其技法，而是品味他的美學。因此，「文人藝術」的特色是書畫交融，並且「書藝」得達某種成就之後，從作品中體現其生命與哲學，如此一來，就成就了蘇格拉底所謂的「物質的美麗要能將道德的美麗投射出來」。

書藝與文人畫

程英斌／逢甲大學行銷系兼任助理教授

在尙爲的作品上，我們就不要去探討科班的技藝訓練，就像我們在看蔣
勳的書藝繪畫一樣。而是我們得去享受他因學養所發散的熱情與才華，
不過，尙爲不像蔣勳可以迷人的嗓音與精彩的演講內容，來烘托他的作
品更具文人價值。尙爲只能以其對「書藝」與「水墨」，以及在詩及散
文中，努力鋪陳他的藝術。除此之外，尙爲的創作，就以「眞性情」與
「認眞」，來詮釋「文人藝術」了。因爲「文人藝術」就得表現「眞性情」
及「游於藝」的樂趣，使得人如其藝術，藝術又體現其人生。

此書《空山不空》，表現其多年修習的「禪學」。因而以「空」，來表
現其「自得」。禪學中的「空」，是以「虛」待「學」，自然也表現出
一種「得」，且是怡然自得。我們知道尙爲在數十年的潛修學習下，
確實在書藝與文人藝術上獲得極佳的滿足，因而想將這樣的「生活美
學」感染世人，因而出書以集結其書藝與戲墨作品，以展現「書畫禪」
的趣味—自由自在。

「禪」其實是個「道」，是一種淡泊名利的修行，所以筆墨與形色，不
求精妙，而是「隨意」，之後，讓品味來豐富藝術，因而「書畫禪」又
展現了一種「互動美」。換言之，具有趣味相通者，才能相得益彰。否
則，趣味不相投者，便會索然無味或不得其趣。所以，尙爲此書，藉
由自身的才學與作品，邀請我們共同來「游於藝」，「禪」便在其中。

程英斌 謹致

敘景言情皆是禪

陳冠宏

創作是漸修中的了然頓悟！

創新是累積下的突破亮點！

創意是除舊後的逆向思考！

文字起於結繩記事，繪畫源自敘景言情，皆用來傳遞訊息或作記載以為記憶的補助，是感官攝受後的移情作以視覺形式來加以表達的工具。書法形式初自於象形，雖為二維空間，然卻深具多維表現，依著線條粗細和起伏律動，形成了節奏及旋律，因著墨色的明暗膠著，洇染擴張乃有漸及凝兩象，實為精氣神聚合後的內斂和外放二重奏，當為西方藝術在印象派藝術未發展前，獨特的藝術表現形式，因於東方幽微玄學和西方理性邏輯上的思想分別，遂有如此相異的發展！

書法活動自思考發情到線條分佈，始自於外在感官作用連 上內在的探頤索隱後，藉著線條的起伏張力，抒發了內在的情緒感情，實為最簡化的藝術形式。

大象無形無以名狀，一炁貫注而化三千，書法形式可以謂為人的心力表現！但書法若僅執於形式表現，忽略了心性和學識涵養，就會停留在天真孩童般的樸素線條，則其文化內涵將何以依託！學書者應當了知，能不慎乎？ 誠如黑白照片的情境氣氛，遠勝過於彩色照片，其因就在於黑白光線所呈現出的雕刻立體感，猶素描石膏像須用白色一樣，方能單純感受到光線漸層的質感和濃淡變化，書法亦如是！黑夜與白晝其為陰陽兩峙，男和女的締合演生創造出人類世代，墨瀋和白宣不也演繹出無限的心靈化境！鄧完白的常計白以當黑，奇趣乃出！此是無分別的心，猶如太極昇華後無極境界，正是一種禪趣！

停雲山婉留

驟雨筆中流

心物兩所在

分馳各自游

頭腦只是個受體，猶如監視器正如電腦！只負責收納存入記憶體內，以辨識或提供大數據！即明鏡臺也！對外界的種種無明煙霧無法認清加以明察喻解！只有那胸襟懷內的心啊！才是無遠弗屆的法眼，無所不聽的大耳！以是知神秀的〈所知障〉，關鍵就在於僅只使用腦，竟無法察覺到那一點靈犀足以化通的〈心〉之所在啊！

生活無處不是禪！禪是反智反分別反分辨，既是融一切的化合，亦是明一切所有的解脫！今生有幸能藉由文字的化合，拆解組合連字成句，集句爲文，於混沌濁黑的墨瀋行氣中，體會出點滴禪趣，自象形中察解體會無象之妙得以拋棄一切現象荒謬，揭露無相一角，稍解寬心以待，此乃書法之功效啊！

藝術
自生活中取材
藝術
從覺思中孕育
藝術
在幻想中流動
藝術於
超現實中綺想
藝術自
天人交感中悟察
藝術存在四下的多維空間
藝術即是
量子糾纏下
靈動的表徵

生活要有節奏
方能有條不紊
節奏有賴旋律
才能悠游其中
自在而不覺累
寫字收放自如
端賴線條旋律
上下起伏筆壓
猶如呼吸吐呐
輕重細長短促
循環交互其中
流注生命活泉
滋潤心靈沃田

尚爲兄又將要出新書了，
付梓前把我在他臉書裡所寫的回應匯集成稿，
以作爲新書的序文，雖屬瑣記雜感，
卻是書法人一生熱愛書法，
眞切表露的心思懷想，故欣然從之！

陳冠宏 於 筆花堂

最近七年，我已陸續出版了十四本書，而「空山不空」正是我的第十五本書。「空山」的意思是有鉛華洗淨，心中沈澱，享有平靜的意思；「不空」則是挪出空間，重組人生舞曲，暗示另一個新的開始。

這十五本書可以為我 49-57 歲的成長做一個紀錄。而下一個十年，我將在書法教室為自己與學生練功夫：書法就如同打籃球，一個時段不練習，就可能荒廢，而與學生互動，教學相長，則是人生另一件樂事。

這本「空山不空」，共有三個章節：
「書畫禪」、「生活禪」、與「東西禪」。前兩章包括了我七十件畫作，以及上百件心靈文學小品；這些創作都自己是對書、畫、與人生的領悟與禪語。

古人對「空」的定義很多：如「空山新雨後，天氣晚來秋。明月松間照，清泉石上流」，就是對山的寧靜與脈動給予極佳的寫照；而佛家的「空」，更有積極入世、改善世俗的意涵，要先把「我執」去除，才能找到初心，把善念化為大愛，造福人群。

自序

張尚為

本書之完成，要感謝陳冠宏、鄭志民、程英斌、白月明、陳家元等人的優美文字，可以借由他們的思路，映證我的書畫學習心得與論述；以及阿北與徐照盛的精實印作、極富創新能力的意研堂編輯團隊。本書第三章「東西禪」是友人「蟲人」的詩與散文。蟲人 (Jimmy) 在台灣成長，歷史系畢業後，赴美國堪薩斯州之大學讀圖書館系碩士時，結識美籍小姐 Cindy，婚後生下三個女孩，一轉眼已數十年過去，就此過著美式生活。然而 Jimmy 的心中，仍有許多傳統中華文化所貫穿的思維，在中西交流的激盪中，他寫出許多美麗的詩文，我讀了很感佩，逐擷取數篇，編入這本書。而這本「空山不空」，實也是源自他的新詩，敬請各位讀者細心閱賞!!

我的朋友澎湖縣賴峰偉縣長，在今年五月創作了一首詩與一篇散文給他的母親，內容誠摯，讀來令人感動，我特別將這文章編入此書。

最近我的畫作有了抽象山水的產出，我自嘲是回到三葉蟲的時代，把混沌宇宙納入心中，把滄海化為一粟，是空也是實；勉勵自己在詩、畫、書的領域兢兢業業，再攀高峰。

目次

推薦序

輕舟已過萬重山／**Jimmy Cheng**6

書藝與文人畫／**程英斌**8

敘景言情皆是禪／**陳冠宏**10

自序14

CH1 ／書畫禪17

CH2 ／生活禪97

CH3 ／東西禪／**Jimmy Cheng**201

空山不空 圖作賞析引文／**曾文華**246

簡歷254

1

書畫
禪

CALLIGRAPHY
& PAINTING

書法線條是

我繪畫的筋骨

色彩是肌肉

而情境是靈魂

治印：徐照盛

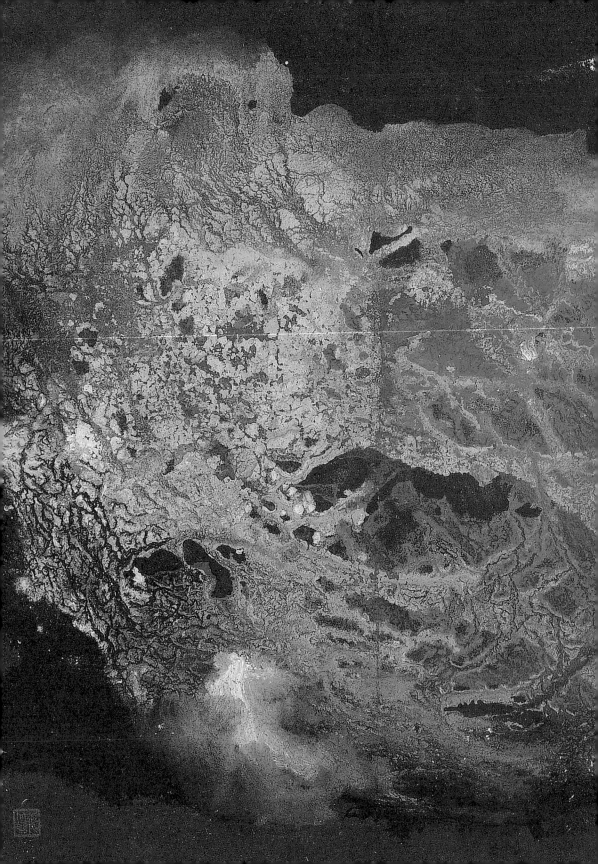

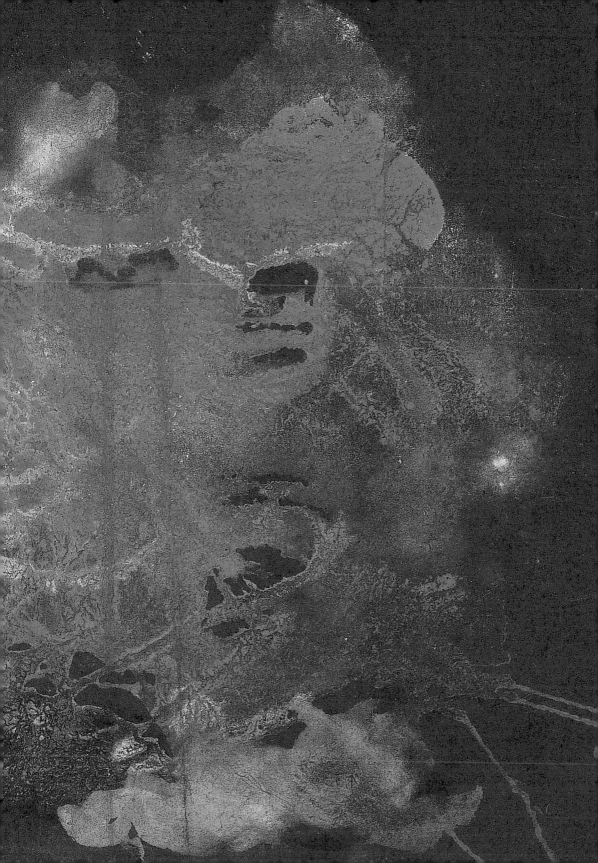

許多人繪圖喜歡畫花的盛開，

但花謝也有其美。

人生也有青春貌美與年老色衰的過程，

美醜與盛衰，都是常態啊！

人在看畫與讀詩的時後，

是先從眼輸入印象，

到腦中進行解讀。

是好是壞，有感無感，

多因個人生活相異而產生不同況味。

我的人格特質就表現在我的畫中。

花、樹、山、水，時有具象，

時而寫意，近乎瘋子。

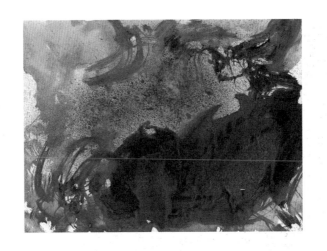

我的畫，不美。

就如同盧廣仲，一樣，不俊。

但其類似之處是，

我的畫與他的歌，真誠。

這世界上，我的畫，就代表我。
瘋，鬧，叫，跳，都是我。

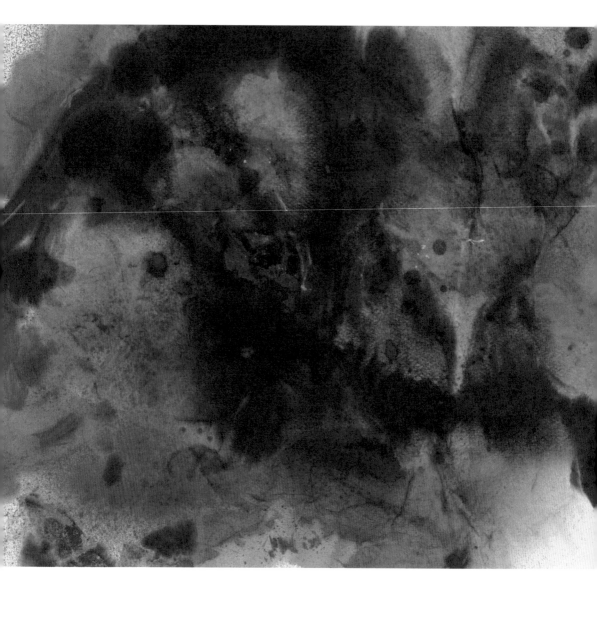

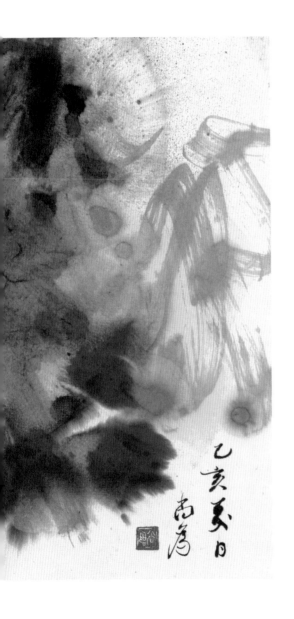

其實繪画要素中的

〈線條〉及〈筆觸〉

仍然得自於您的

書法功力和習性，

至於〈設色〉和〈構圖〉

則顯現出您樂觀無憂

飽滿直心的天性！

陳冠宏

高段的書法已跳脫很多規範的事。

它已不是筆法與風格，

而是在自我人生的歷練中，
深刻的投入，

從獨善其身到兼善天下的所有努力。

顏真卿，蘇軾，史可法等人的書法，

都有大愛。

書法是這感動故事的縮影和紀錄。

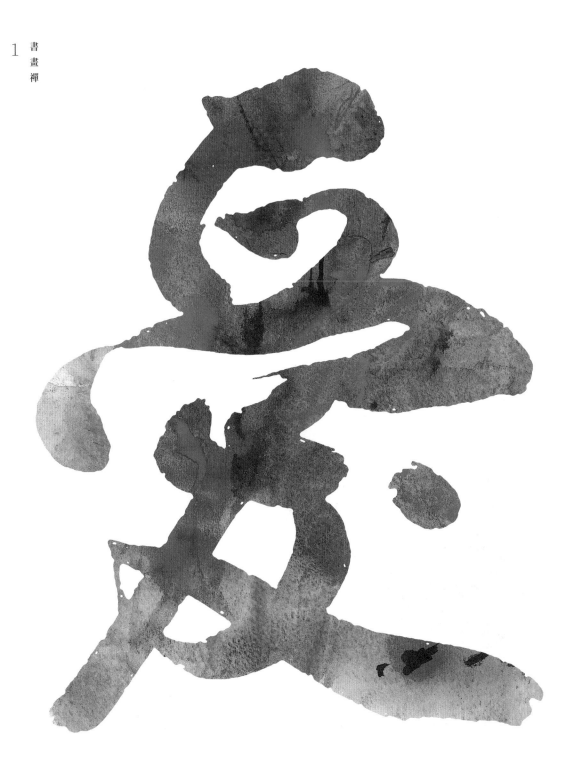

我用書法的底蘊，

去掉文字的元素，

以線條構畫。

要展現用墨的濃淡，

強弱，粗細，快慢，迴直與氣味。

這樣的畫，老外也能欣賞。

是我的心靈圖象。

我的畫，若不加上主題與釋文，

應也能看懂是畫啥，除非是抽象畫。

書法則有一些進入障礙，非一般人可識，

畫應比書法，更能打動人。

我的畫作，藉由網路推廣，

到達你的心房。

我畫的是真性情，
與我對人世的見解。

文字只是附屬，

而圖案，色彩，與線條，才是主菜。

以前只寫書法，

毛筆禿了，少了筆尖，

沒了鋒，就想丟棄。

現在畫國畫，

才發現老筆還有妙用：

樹，石，山，雲，

皆可用其禿與分岔的筆觸。

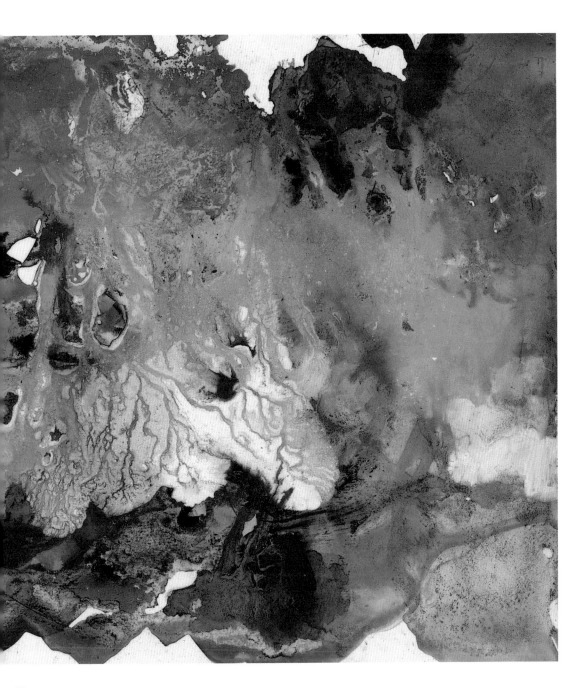

泉上于小亭、中
置琴子檇于陰尤檇
無女瀂漂而宜
此谷泉皆當蓮行

我的書法，字較細。

我的畫，剛好相反。

色塊如雲。

字與畫，不同風格，

如同肉絲與排肉之對比。

**天真、隨興、
無邪、逸趣，**

應是我畫作的風格。

我的書法，

曾經俊美，

但已過了小鮮肉時期。

回憶的風沙

暗然退下

雨太大

人在天涯

再大的驚奇造化

也澆熄不了我
創作的火花

二坪山下我急書

好漢坡上近貍狐

亟思摘星放口袋

爾時放歌學糊塗

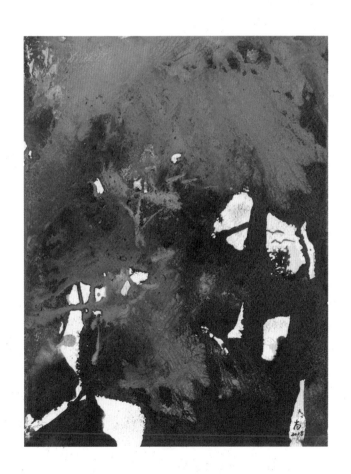

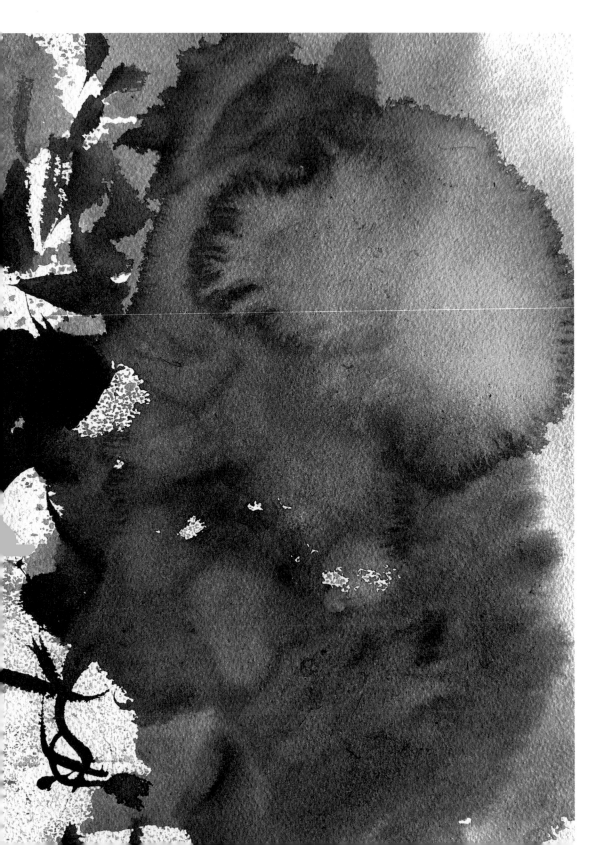

我寫書法，詩，與作畫，

都是在既有天賦上，

再努力，把能力強化。

也許，書法像懷素或董其昌，

也許畫似畢卡索或常玉，

那都只是勉勵的話。

重要的是自我意識與風格。

書法是有法度的。

文字有其固定之筆順，

運筆有其規矩，控墨有方式，

滑紙有奇妙，再冉是機巧。

但，若放走這一切，

單純與墨相處，

將有怎樣的火花出現呢？

我正在探索中啊！

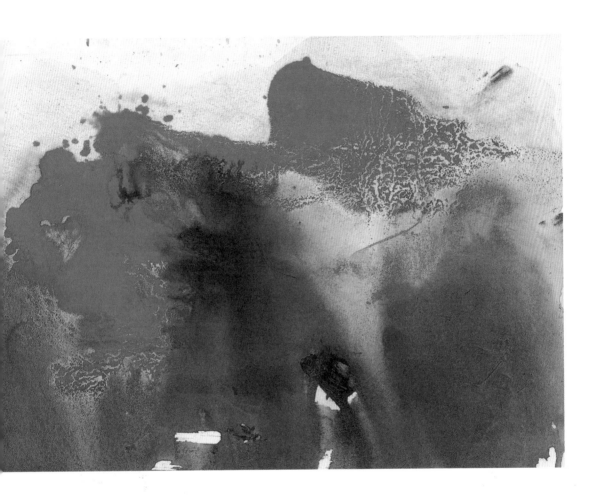

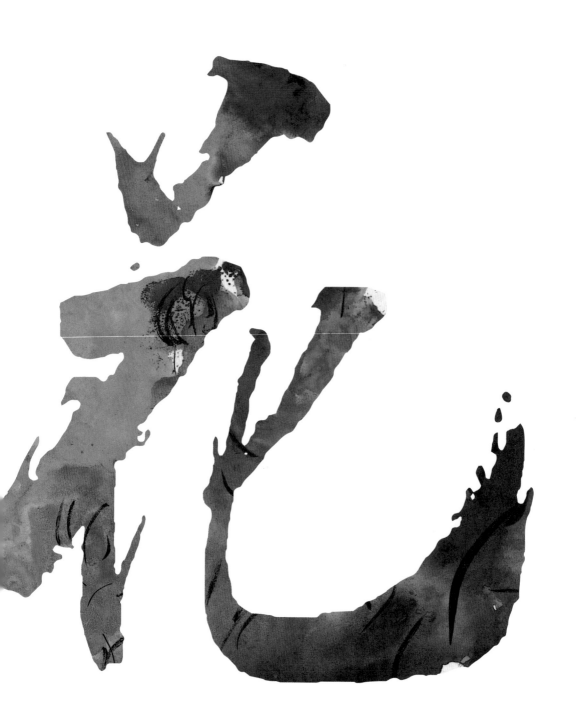

蘭花薄意幽香遠

宋崗巧手磐松近

文藻翰海人讚許

胭脂微現吐衷情

．．．．．．．．．．．．．

宋崗與我年齡相近，
擅治印與印鈕，令人敬佩。

我的眼，只能看有限的圖片。

我的心，只能讀有限的文字。

我的想像，是無限的。

願我的筆，能裝上彩墨的雙翼，

鳥瞰這美麗的人間。

適時的慵懶可以讓

藝術的追求走得更長遠。

因這條路漫長無盡頭，

只能如玄奘取經般，

一步一腳印地去實踐。

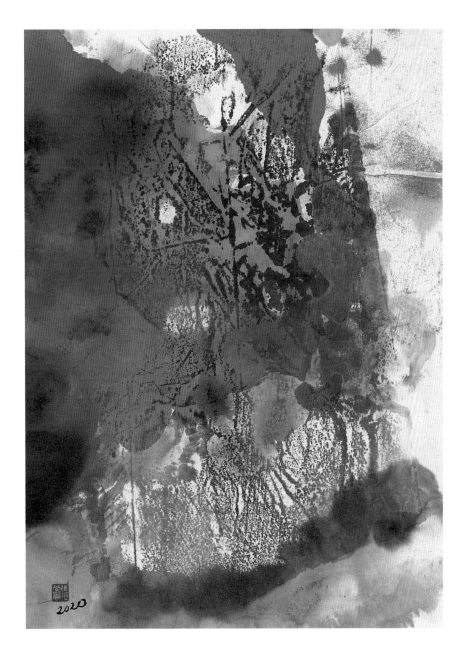

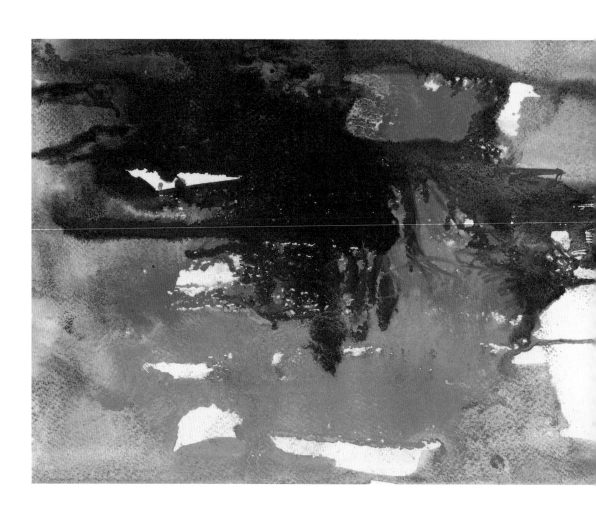

畫畫 寫字
是要讓自己不要遺忘
那段很傻很真的歲月

若不見我寫的書法,

看我畫,

也能感受我現在的心情。

書法若無釋文,

恐不知其意。

畫若是抽象,

就留給看倌自評了。

生命的形式在

放與收之間

陰和陽互為觀照

向陽之木先逢春

若無背陽之補陰

猶如日夜之交替

則將枯竭

動極則趨靜

靜極則思動

書法亦然

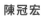

陳冠宏

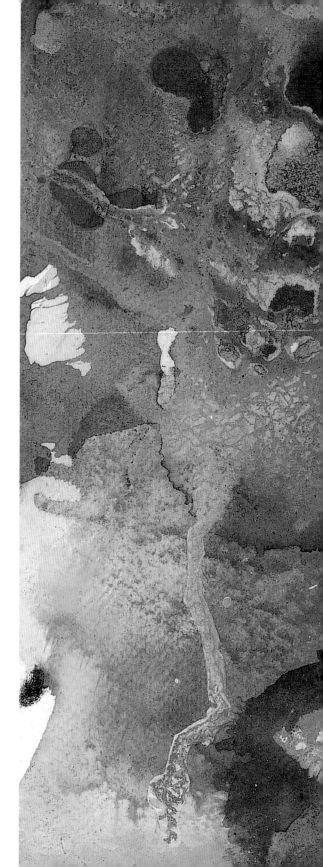

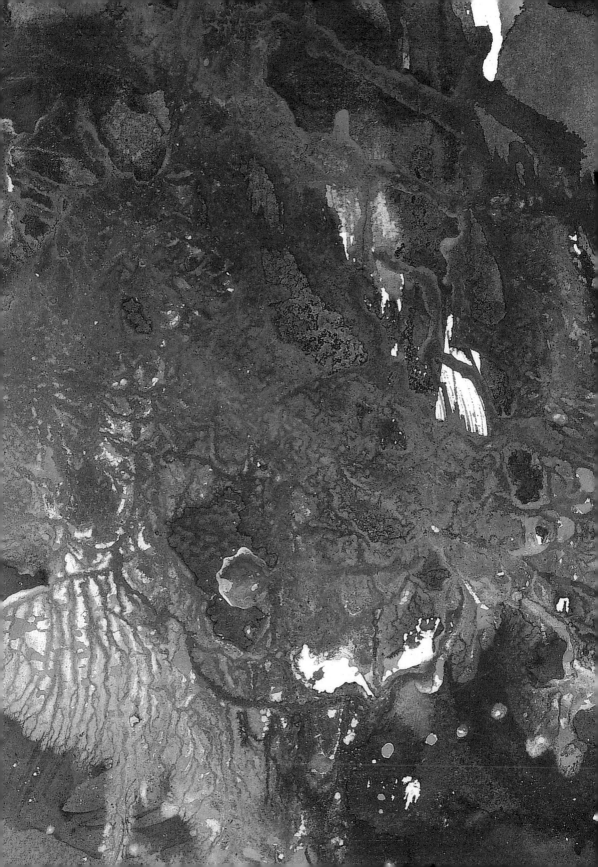

說好話，
做好事，
寫好字。

應是你我讀國小時的學習重點，

但曾幾何時我們的社會已嚴重變質，

基本的價值漸漸消逝。

我的書法教室，無他，

只教這三點。

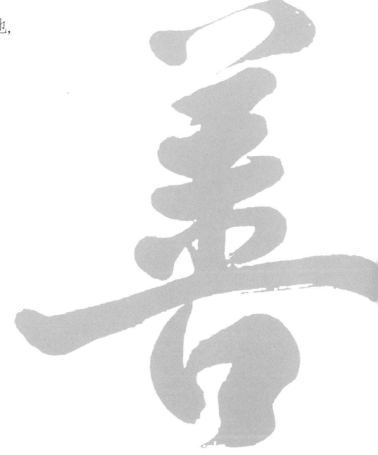

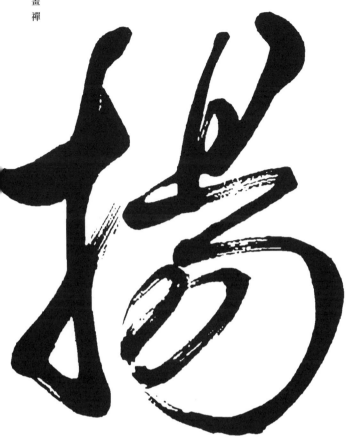

不要過份挑剔

自己的外表與長相。

臉醜可美容,

字醜學書法。
心醜無藥醫。

雲海惆悵了白色的戀瀑

墨漬安慰著躊躇的雲霓

妳那微微顫抖的紅唇

蘊育了春天的花

我的衝動

是那盲目的蝶魂

一言難盡的感情
無可救藥的天真
海枯石爛的意志
惟書法才可度人

一往情深的投入
無法挽回的懵懂
悄然離去的歲月
惟書法慰我初衷

一見鍾情的茫然
無以名狀的試探
前仆後繼的輾轉
惟書法讓我心安

問津

無人問津津自問

無風橫舟舟自橫

自古英雄造時勢

何待蝶花賞芳芬

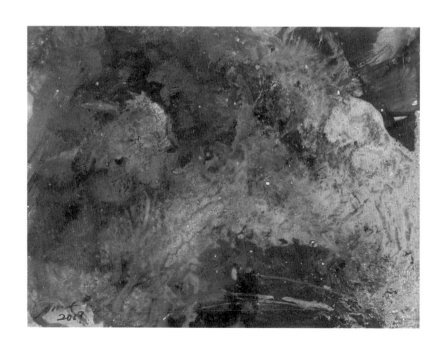

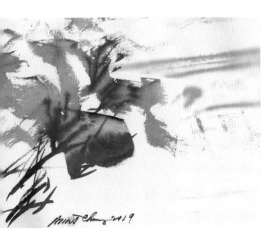

無人問君君自問

冷嘯橫筆筆自橫

自古書家造筆勢

更待筆花肇雄渾

＿＿＿＿＿＿＿

陳冠宏

很抱歉，我的書法如河，

已竄入地底，不在地表勇流。

書法好似已化身為畫。

那畫，很膚淺地把讀者帶回小學五年級。

頓時，你我成為兒提時代的同班同學。

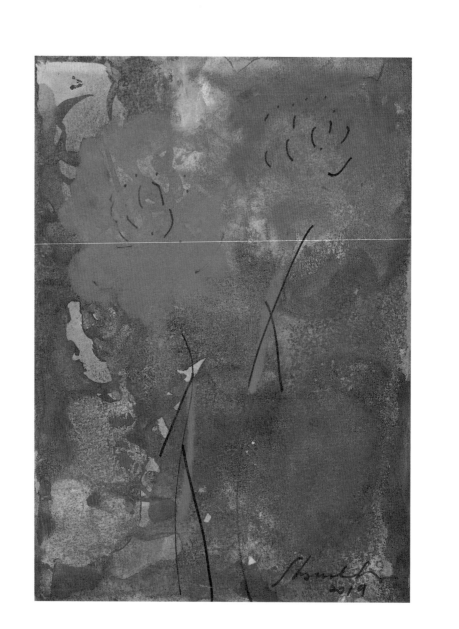

調和了眾多色彩之各自喧嘩

筆的柔軟

吟唱出潛藏內心的諸多鬱壘

以是

水是融和調濟人　魯肅

筆為指揮引領者　孔明

為咱們演出一場　大戲

千古留名的赤壁　大戰

陳冠宏

尋尋覓覓

冷冷清清

悽悽切切

慘慘澹澹

苦苦澀澀

書寫前的心境
臨案頭的茫然

於葷雲出現的剎那

在黑洞形成的陷窩

乾坤一筆

撥開混沌

天崩地裂

流星奔雨

只待

眾臣向拜

樞星就位

於是

援筆落款

鈐印禮成

然後可以知

宣紙上的奔騰

正如開疆

猶若闢土

國字紙域

任君建構

刀式筆穎

磨礪墨硯

黑潮麾旌

橫掃千軍

壯哉！

書寫的當下

竟是

如此的壯濶

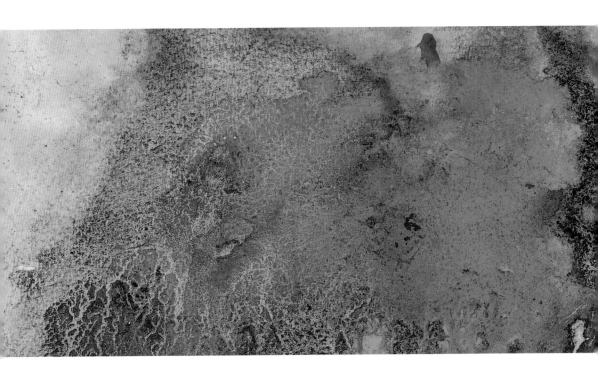

壯闊成詩

陳冠宏

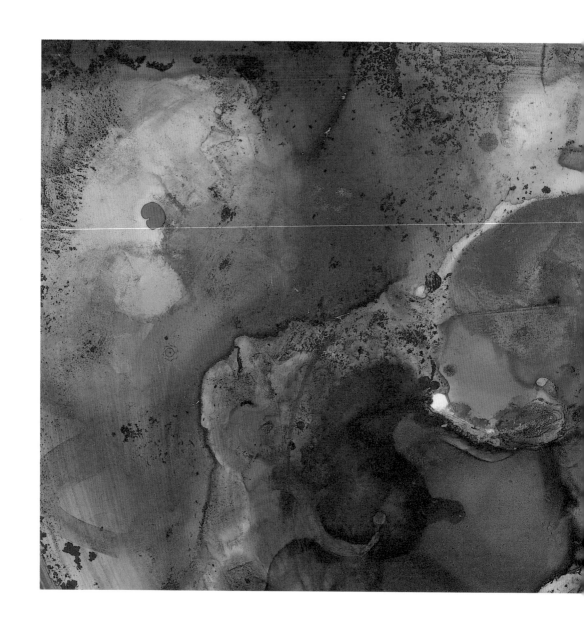

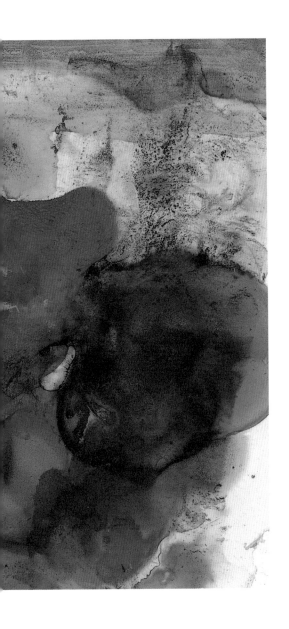

一千個傷心的理由

一千個書法的理由

一千個畫畫的理由

也抵不過一雙蝴蝶

漫舞在清靜的花叢

我的彩墨,

多有紅與綠的元素。

我的用色風格與元代的紅綠彩相似。

血的紅是元氣來源,

綠為蒙古草原,

是遠大無限, 積極征戰,

都是吻合我的心性啊!

我喜歡彩墨與水互動的感覺,

那是一種魚水交融的逸趣。

用我獨特的書法行草線條,

可以記錄生命與心情的律動。

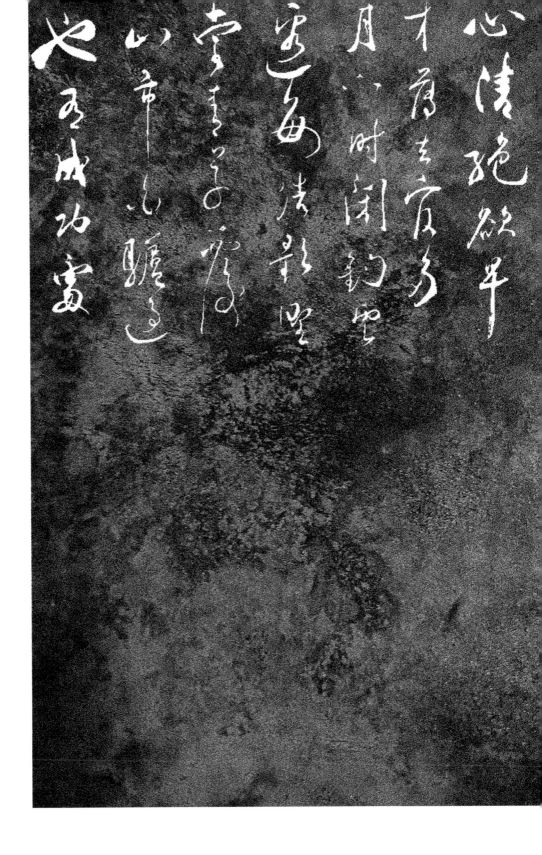

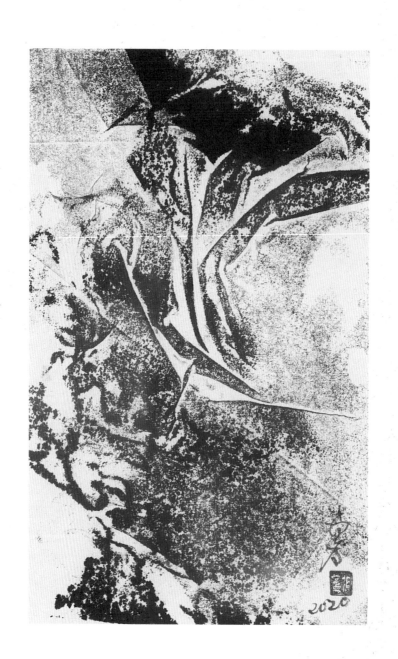

以前總認為自己
每天能寫書法，
很神。
但現在，我卻認為，
能多唱幾首歌，
不寫字，更神！！！

時而發呆時不聽
偶有陰雨偶天晴
閒來作詩添書畫
白露秋深見蜻蜓

心裡是皺著的

因為感情猶在

新畫是皺著的

那是水分未乾

當晴天再現時

皺的眉頭

就會被笑容所取代

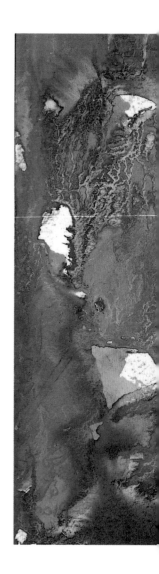

皺

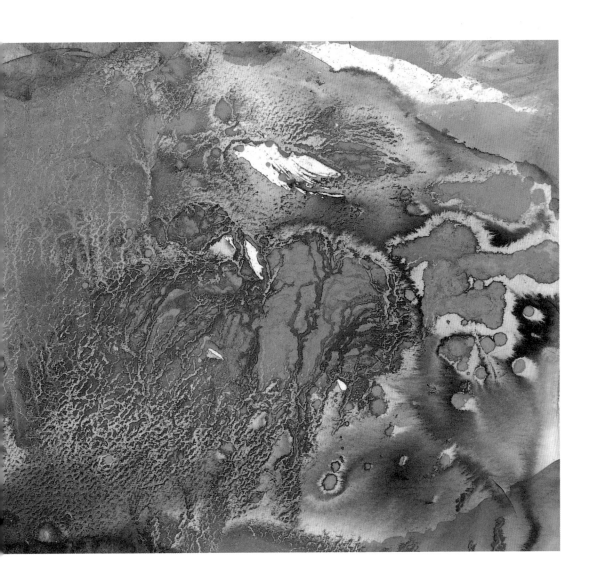

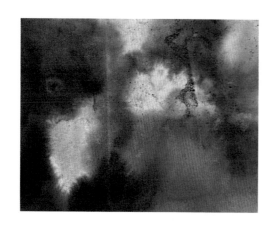

寒窗寫就碧雲篇

客至研茶手自煎

儒佛故應同是道

詩書本自不妨禪

張耒　北宋

贈僧介然

晴窗寫就碧雲箋　空嚮研茶乞自煎　儒佛禪和應同是　詩書本自不妨禪

庚子夏日　陳尚為

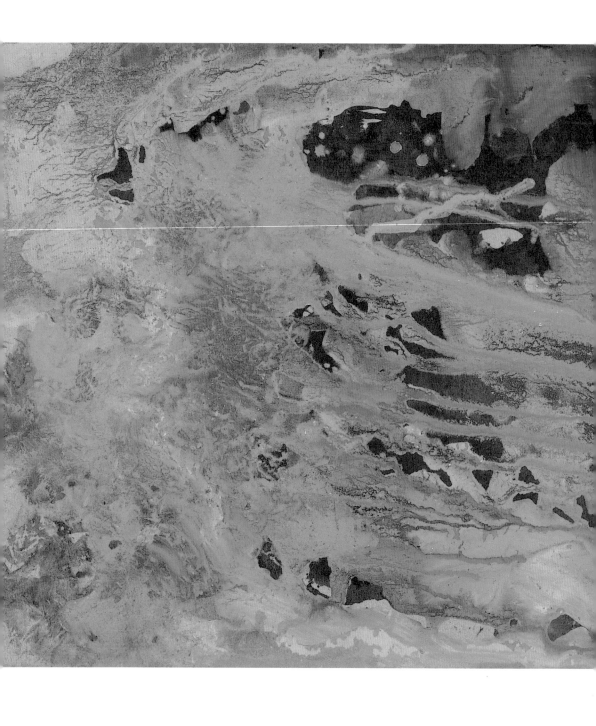

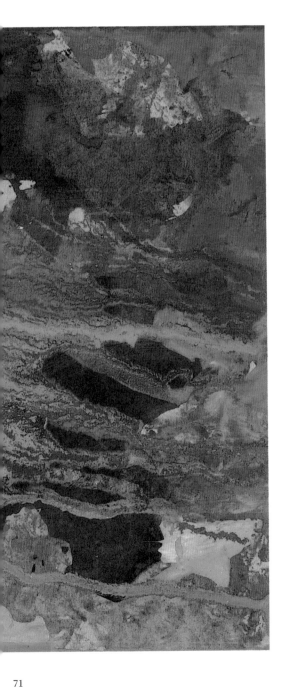

紅霞晚照，縱一葦輕舟，

獨釣江上。

我大筆一揮，

那斜陽餘暉，如此燦爛。

月兒倒勾高掛，

玉人何在？

見我畫如見我，不見也罷。

隸書要有海浪湧起與褪去之節奏。
是潮汐般的進入與退出。
進筆時要藏鋒，結字要圓融。
排列整齊，有始有終。

我們寫書法，是常態性，
一輩子的事。
寫好寫壞，如唱歌，
有的好聽，有時走音。
但不可能永遠唱得完美無缺。
其樂趣是，

從寫字當中實踐，自我存在的感覺。

漢字的結體是約定俗成的，
所以說書法書法，當然有其原則。
當華人不再學寫字時，筆順就不見，
文化就開始質變。
這是我不樂見之處啊！

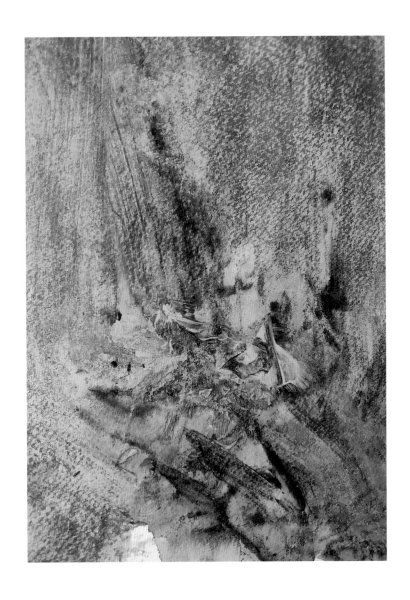

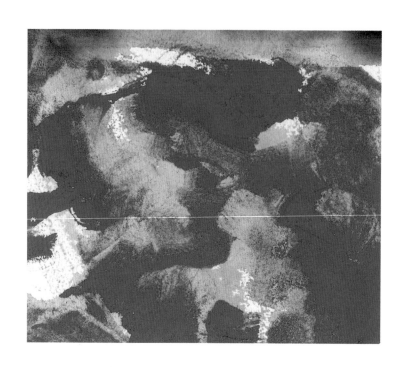

昂揚數丈花梨木

化為桌板郁書屋

晴山居士夢初醒

偶爾散步偶糊塗

晴時畫霧日初醒

山澗迷濛筆定心

居處閒來三兩墨

逸運行草出紫禁

陳家元

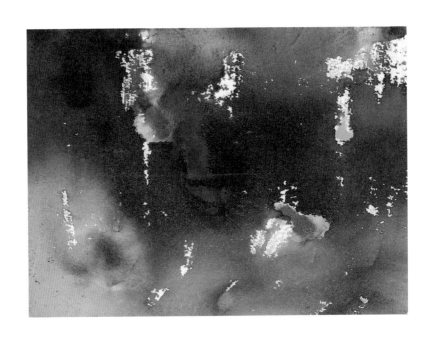

喇牙愛
隸書

夜半獨醒燈微亮

牆上喇牙入我屋

看我提筆寫橫豎

鉛華洗淨是隸書

勳

泰

華

許

觀

博

陸

勝

文

耶

蔣　巢　文　道
頴　石　武　恭
樹　山　世　韋
百　城　裹　帝
重　道　博　文

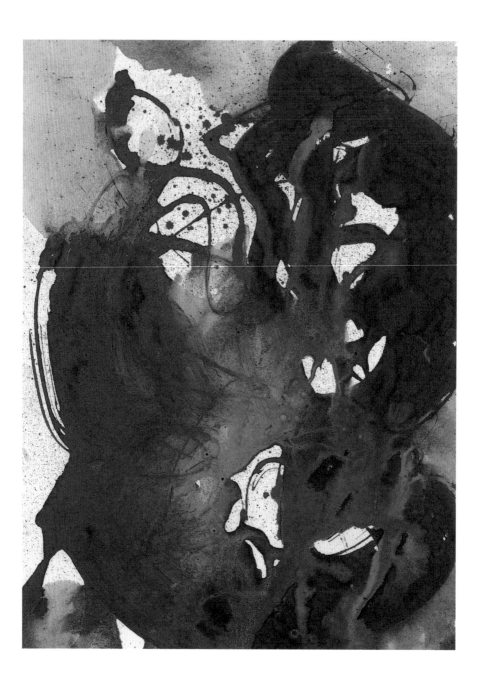

書法寫久了，筆劃與線條，

是慣性的手腦精密整合下，

所產生的機械動作。

若能改一下參數，字會有不同風貌。

這是我近日嚐試繪圖後之心得。

其實我自認自己頗為嚴肅，

但不知為何，我看自己的畫，
感到很愚蠢且好笑。

我的書法是俊美飄逸啊！

這真是大反差。

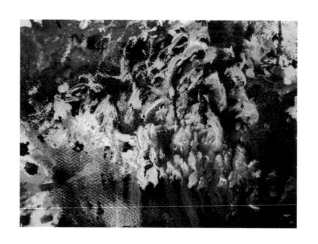

現象界的描繪僅為浮面的抒情，

內心深層的悸動所產生之線條

及画面絕非〈像〉所能概括！

畢卡索一生都在從事破除〈像〉啊！

觀尚為水墨畫有感！

陳冠宏

我的畫有一種濁與拙。

有一點趣味性與自在。

更有渾然不知天高地厚的愚蠢。

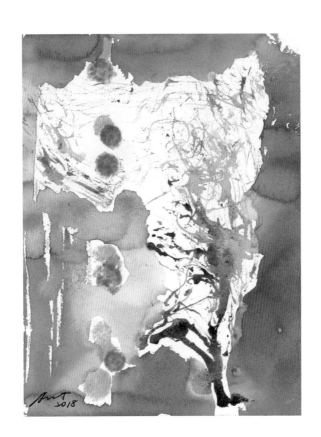

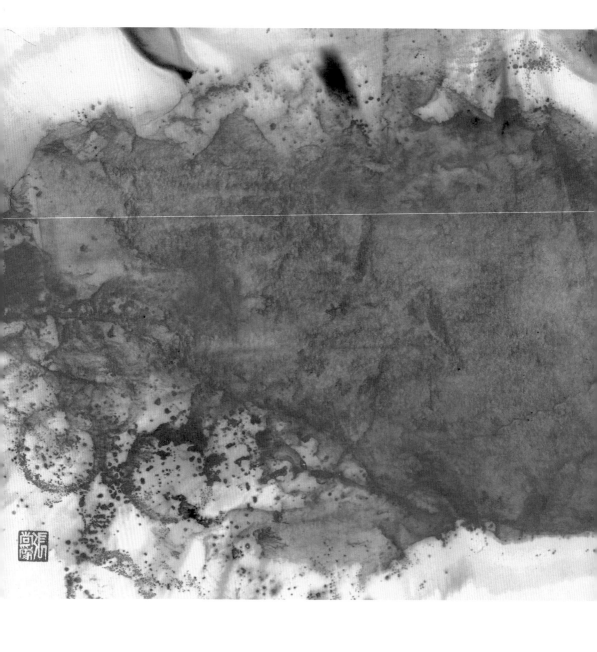

我寫書法但無硯

欲歌詩經缺古弦

硯銘文藻不常念

身後徒留荒廢田

文以載道，畫能藏情。

我心如月，時有陰晴。

但有靈筆，揮灑自如。

俯仰無愧，完美人間。

我正在一步一步探討

啥叫 【書法入畫】。

我覺得, 畫要有意境與靈魂,

才能感動人。

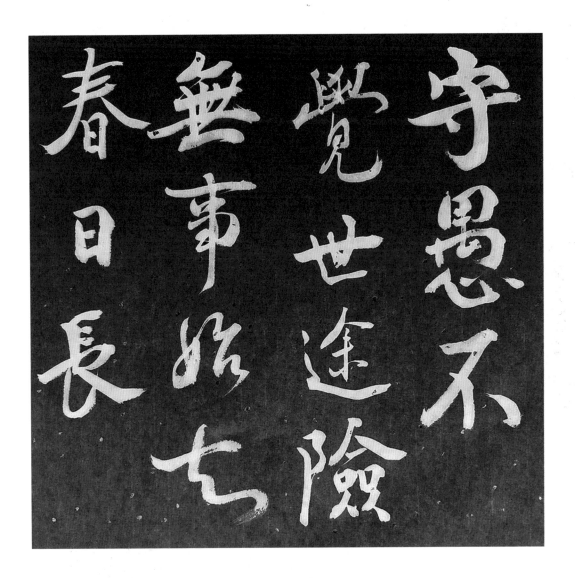

守愚不覺世途險

無事始知春日長

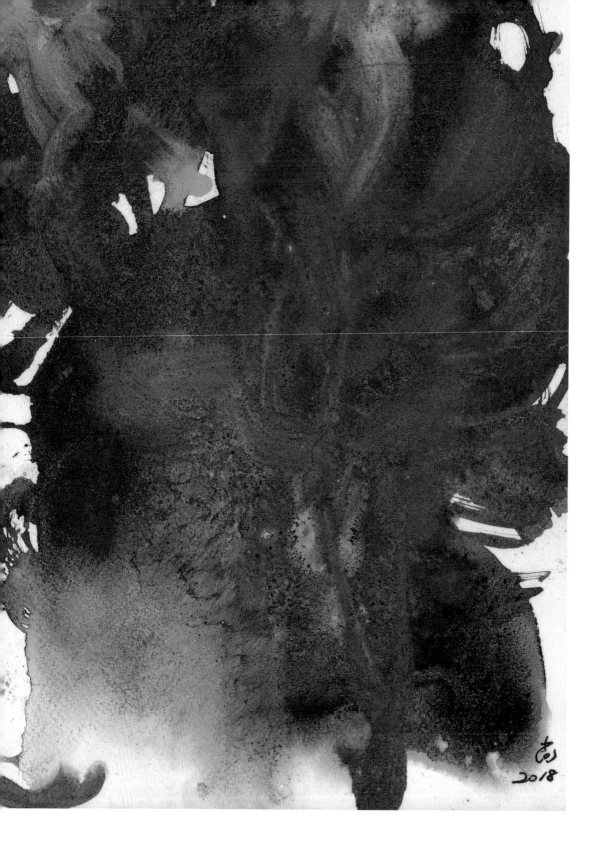

2018

我不參考實相來畫圖，
但我內心自有其圖象之
建檔或更新。
如果說我的畫，
沒有「真相大白」，
哈，應是對的。

人、貓、花，
都有其心情。
那是對週遭環境的自然反應。
我的畫筆，
只能記錄這多變的心情於萬一。

行草久不寫，忘了字的輪廓。
褪色的愛情，淡化了夕陽美麗的悸動。
但忘不了的，是那誠摯相愛的初衷。
小小奢望，那青春的顏容
一個不期而遇的重逢。

書法是一過程，
如蟬埋入土壤裏中，
生活十七年，
再爬出到戶外接近陽光，
鳴唱生命香頌。

如果，人心不古，
或是，古道熱腸，
已不多見，
要再現古人書法情韻，
會有難處。
現代人，把心養好，
對書法的進入與進步，
有幫助。

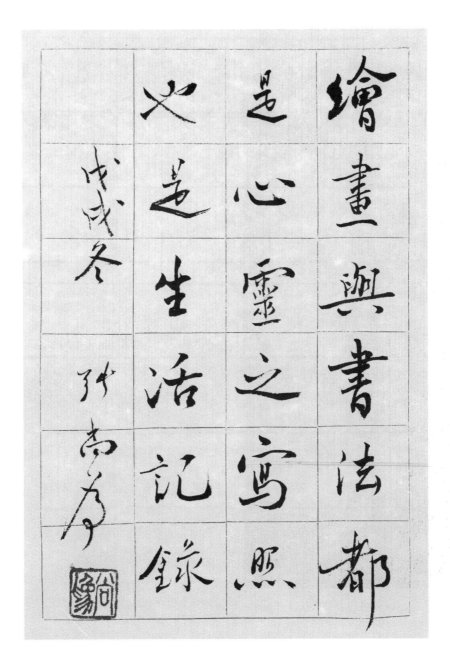

繪畫與書法都
是心靈之寫照、
必是生活記錄

戊戌冬

張南方

畫水墨與水彩，

要知紙張、水分，

與顏料之特性。

再觀察光線，風洞，

物形，線條之變化，

配上自我心情，

才是一幅畫。

水乾猶如春情已過,

不美了。

我喜歡
水在　情濃　的氛圍。

我心纖細

是屬柔情

且將

情之抒發

泛濫於紙端

渲瀉在筆下

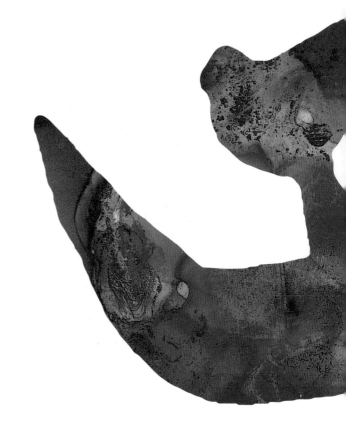

我心纖細

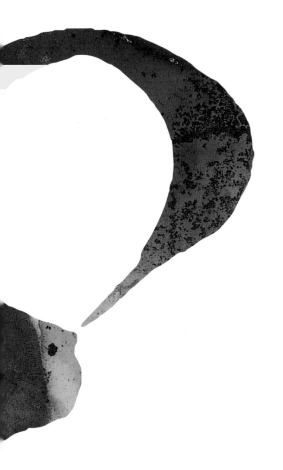

這般

無意中的有

柔情下的染

正是

生命的流注

吉光的片羽

陳冠宏

千古以來，

人們向大自然搜奇探密，

記錄當下的瞬息萬變，

或追憶著過去種種眼見所及，

於是心摹手追，遂呈現出斑斑文明！

從臨帖到離帖意臨恰似嬰兒學步，

如大人手扶助步到自行伐步，

由跌跌撞撞到邁步向前，

那是多麼的令人欣喜的成長躍進啊！

幼兒學步習話的勇猛精進，

一過到了成長的極限便裹足不前，

是心理乎或生理天份乎！

令人百思不解喟歎不息！

陳冠宏

LIFE & ZEN 2 生活禪

在街上遇見 詩

短暫聞問 匆匆告別

各自前進

詩 是自己的靈魂 與良知

但往往

我卻懵懂的 錯過

治印：徐照盛

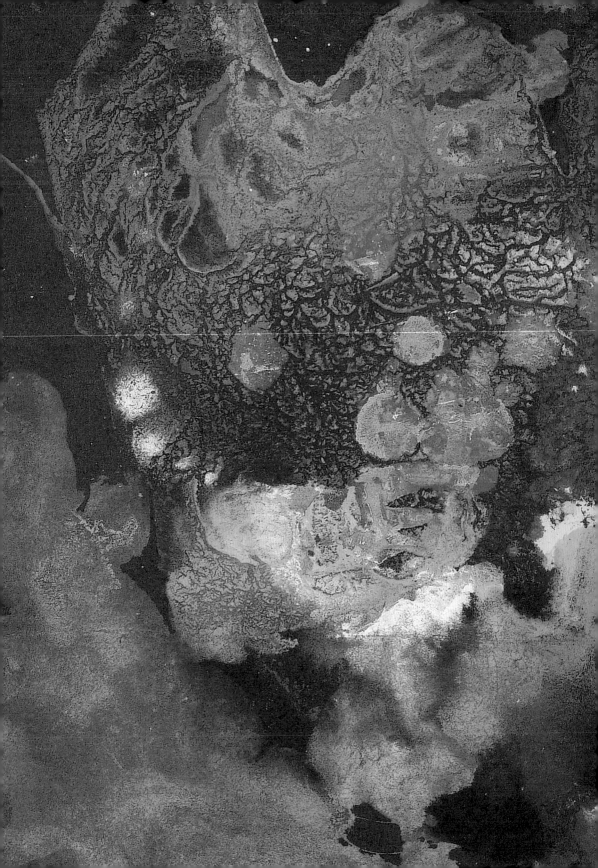

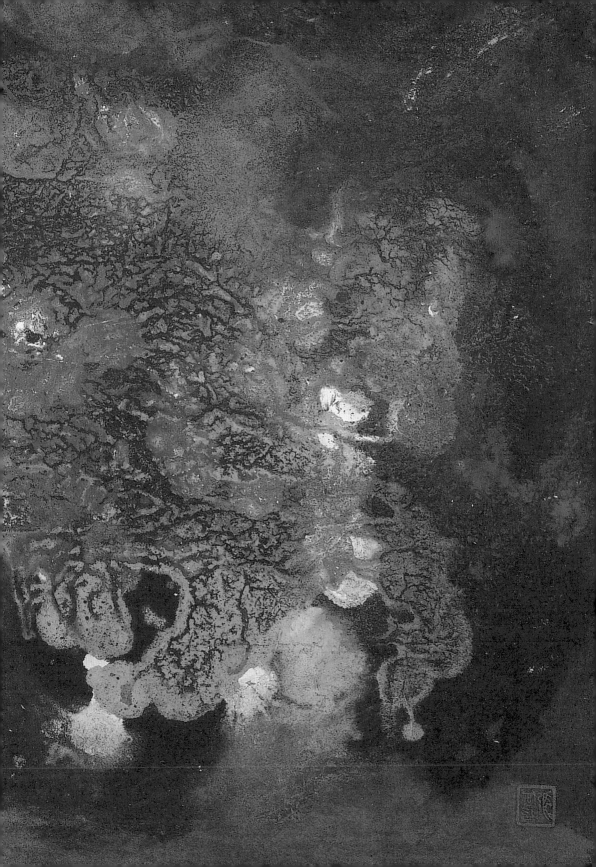

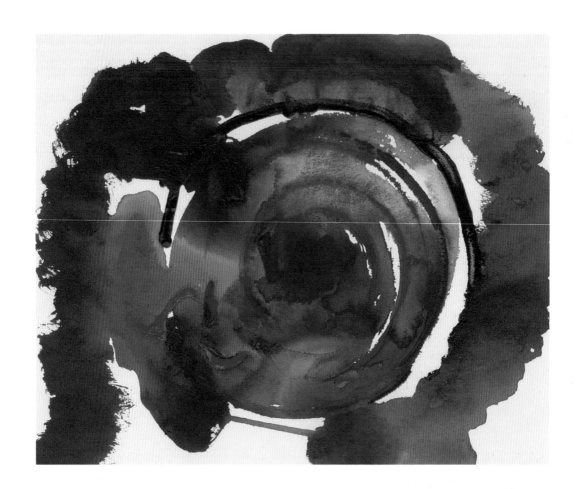

勿忘那初始的胎動,

是一種悸動。

詩書畫中所蘊含的真善美,

讓你我心動,

並且領悟人世間的道理,

那正是一種禪動。

我呼吸

是因為那玫瑰花香

我歌唱

是因為心河淌仰

我歡笑

正是妳青眉上揚

我哭泣

只為那青春消逝如美麗極光

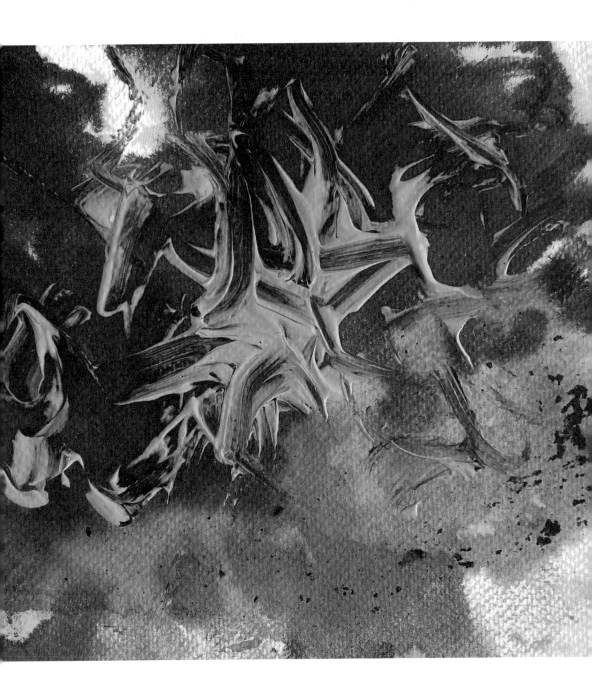

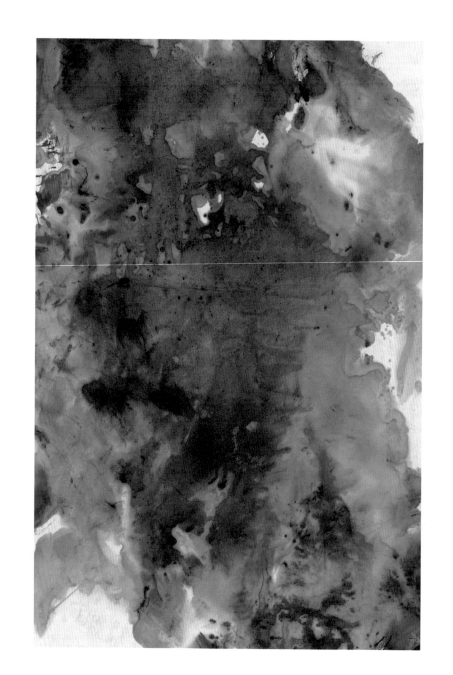

我為夢中的花

澆水

希望她健康又

嫵媚

如果有一天

夢裡的花

枯萎

我再編織一個夢

讓花再開

在時空變幻中

找到

安慰與回味

媽媽用抹布作畫

塗抹是寬阪的排筆

線條是窄版的記憶

媽媽的手臂
粗壯而纖細

張羅廚房飯廳

晨起忙碌打理

用愛心作原料

讓蔬果幻化為大地

勾七彩瞬變為雲霓

媽媽用抹布作畫

溫馨大器 永遠美麗

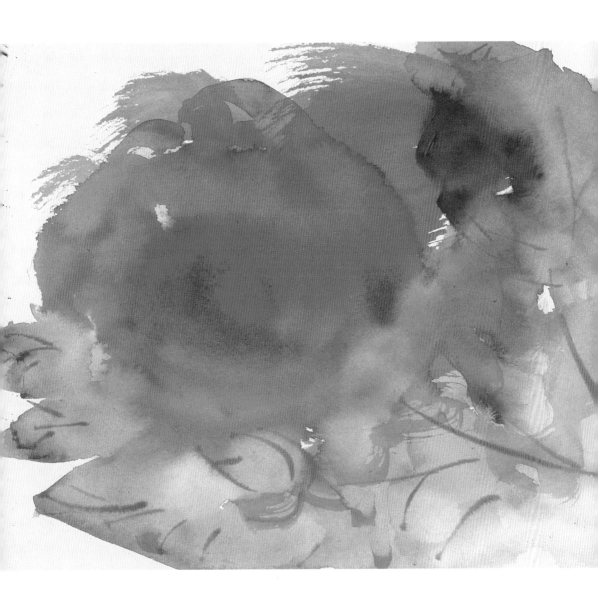

地衣

陽明山 小油坑 為家
七星山 竹子湖 比鄰
所有 靈氣 與 壓力
都有 地衣 慨然承擔
地衣 啊 地衣
您 披星戴月
看盡金山外海 千帆過往
硫磺 蒸氣 彌漫
日夜 熱絡的 孤寂的
風聲 雨落 不斷
您的手 始終
拿著淡灰色的筆

用母親般的愛
照顧 大地

凍僵的苦 默而無語
寫下 微薄
確是 堅毅 的 傳奇

20190715

寂靜的夜

我沒有創作詩書畫

倒床一睡

凌晨 夢見媽媽

母親雲遊四海

已有二十四載

第一次清晰見您

美麗如昔

相思如海

沒有書畫的日子

您悄然而來

久違了 媽媽

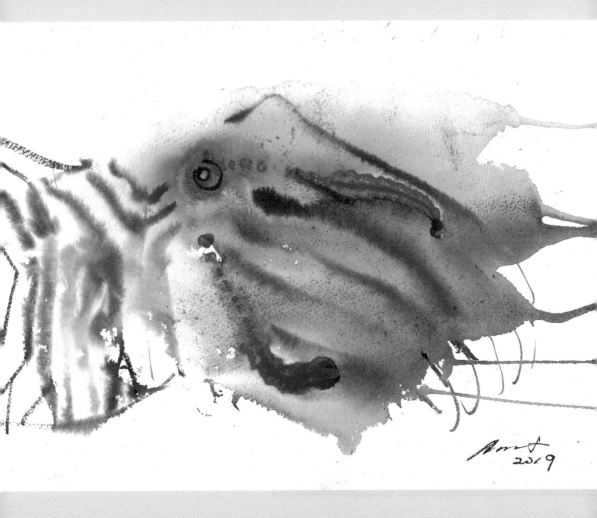

澎湖縣長賴峰偉
念母恩之緣起

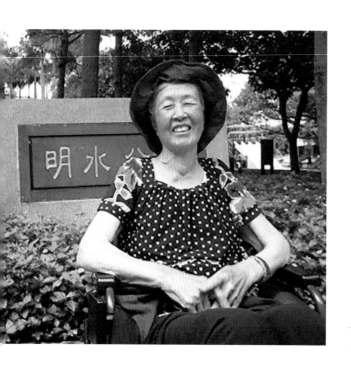

親愛的媽媽：

　　愛是何等沉甸豐厚

　　如果春天回來

　　妳會對我說甚麼

　　人生一場

　　海嘯捲來

　　我不怕寂寞

　　妳安然放手……

兒　峰偉

五月的第二個禮拜天

今天島上風靜，有著初夏清晨的沁涼，我將供桌上香灰拭淨，兩旁鮮花清芬，一隻小粉蝶徘徊廳前，今日我將送別母親，此後妳是園中古樹老松，妳是遠天舒卷的雲，妳是夜空中的明星。

當醫生告訴我，家母病況惡化，那日中午，我握著妳的手，時而輕放臉頰，時而疼惜的摸著手背上新舊錯落的針孔瘀痕，妳該是感受了我的憂心，母子心有靈犀，妳疲憊的睜開眼睛，我誠心乞求上蒼。

今年春天，我心繫病床上的母親，又逢新冠肺炎爆發，防疫不容差池，日夜內外交迫，難向外人道。4月下旬，疫情緩和，我稍鬆口氣，母親卻在這刻撒手人寰，我萬分不捨。

母親來自一個溫厚善良的大家族，是一位古道熱腸，胸襟開闊的傳統女性。我大學寒假時，有次回澎，她聽說有位親戚的嬰兒患有黃疸，在醫院等著輸 O 型血，母親立刻拉著我和父親到醫院去，一顆心始終懸著，直到嬰孩平安出院，我們才得見她露出笑容。

我父親在日據時代是海軍的通訊人員，母親一直鼓勵他創業，後來開立一間當時馬公唯一的無線電器材行，小小的一片天地，織就父親的青春夢想，拉拔四個孩子的衣食溫飽。母親給我們的品格陶冶是認真看待生活中的每一件事，而非世俗的功成名就，這樣的核心價值，陪伴我們四個兄弟姐妹在人生的風雨中總是盈滿勇氣與包容。

囿於時代困頓，母親所讀不多，但深諳人情事理，打理家務節儉用度，舉凡拆改衣褲、烹煮三餐，一定物盡其用。我們家沒有剩菜，中午是醬油悶南瓜，晚上變南瓜麵疙瘩。晚餐若是大頭菜湯，早上帶便當時，會看到大頭菜加入紅蘿蔔，撒上蔥花，色香味無可挑剔，真是「妙手回春」。這些生活智慧的展現，有著貧乏年代對大地食材的惜愛，有著母親對孩子的疼愛。

父親不在的房間，我有空會陪母親話家常。母親不在的房間，我將房門虛掩，屋內細碎的陽光暖暖幻化，風緩緩吹拂。五月第二個禮拜天，我人生中第一個妳不在身旁的母親節，但在我心裡，妳一直都在。

宛若少女的嬌羞
健康的妳
年輕的妳
最好的季節
孕育了我

愛是何等沉甸豐厚
如果春天回來
妳會對我說甚麼
人生一場
海嘯捲來
只剩浮沫

我不怕寂寞
妳安然放手

澎湖縣賴峰偉縣長
對母親之感念詩

張尚為書

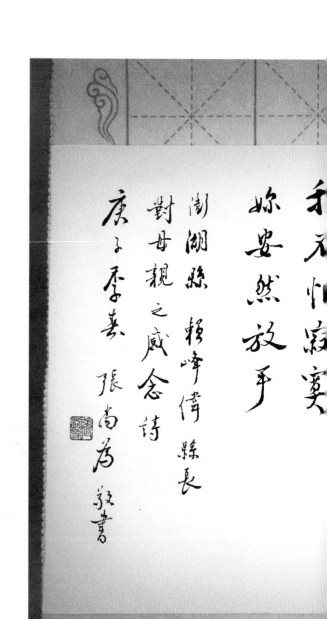

宛若少女的嬌蔓

健康的妳

年輕的妳

最好的季節

孕育了我

愛是何等沈甸豐厚

如果春天回來

妳會對我說甚麼

人生一場

海嘯捲來

青春是夜特快車

到站時

才驚覺坐過了頭

那後知後覺的手機鬧鐘

也慢了叫我

醒來時

青春已過了大半

在街上遇見 詩

短暫聞問 匆匆告別 各自前進

詩 是自己的靈魂 與良知

但往往 我卻懵懂的 錯過

好詩的誕生，往往是偶然。

就像從天而降的街遇，要珍惜。

寫詩，要有一點異於常人的體質，

能在平凡中見到新的美感。

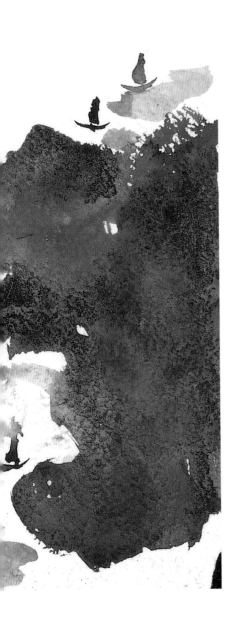

我不能為幸福寫一首詩，

我只能為不完美寫詩。

用文字為不完美留下記錄，

我已心滿意足。

無為, 無住。尚為, 且住。
入世, 以善為初心。

人的智慧有限, 天的智慧無限。

以有限的沙粒對無限的大海,

人應學習謙卑。

天地宇宙自有定律,

人要心存善念, 不要逆天。

不要揮霍殆盡你的毫芒

要將你的熱情與真心

懂得秋收與冬藏

正面的能量

需要被孕育 也需要被釋放

偶爾 也要能取出 曬曬太陽

不要揮霍殆盡你的色塊

要將你的冷漠與懷疑

懂得秋收與冬藏

正面的能量

需要被調合 也需要被激盪

偶爾 也要能夜遊 品酌月光

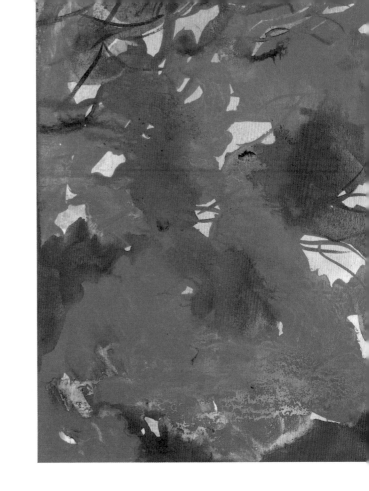

不要揮霍殆盡你的畫紙

要將你的丘壑與苦悶

懂得秋收與冬藏

正面的能量

需要被形塑 也需要被分享

偶爾 也要能邀伴 共爬玉山

正面的
能量

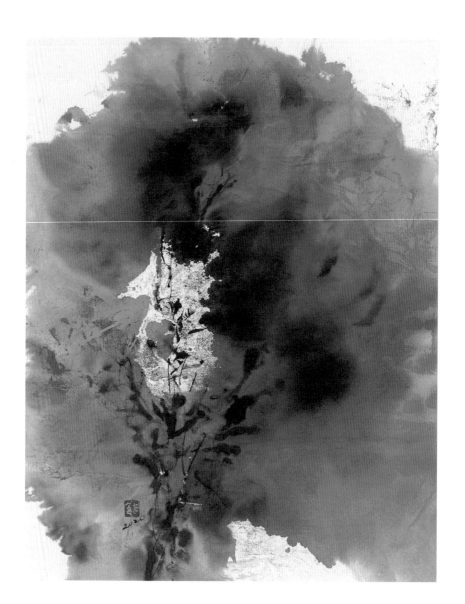

我為夢中的花

澆水

希望她健康又

嫵媚

如果有一天

夢裡的花

枯萎

我再編織一個夢

讓花再開

在時空變幻中

找到

安慰與回味

花紅落地非無情

粉蕊綻放羨群鶯

陰晴圓缺總命定

走累休息路自平

春遊
陽明山

蓮池堰

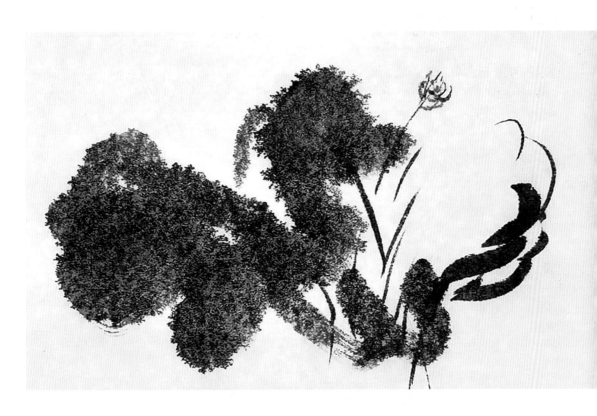

馮夷幽人淚漣漣

化成水鄉蓮池堰

花瓣傾麗姿甜甜

儒林最美稱王冕

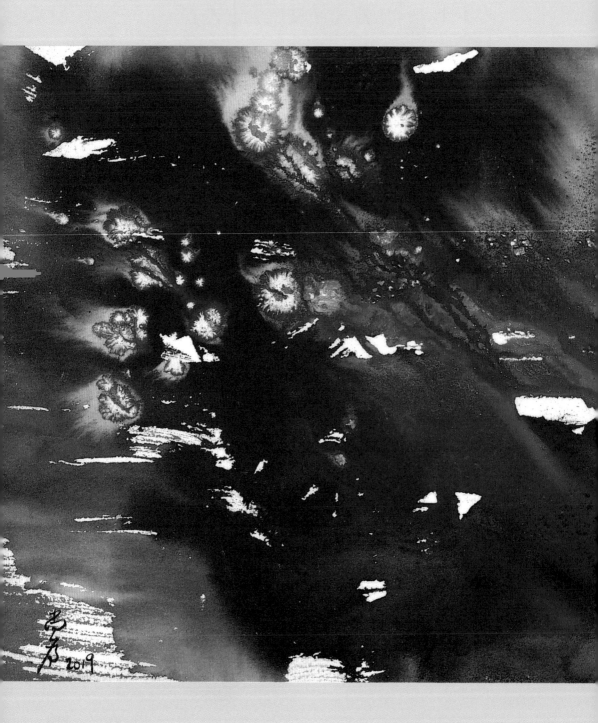

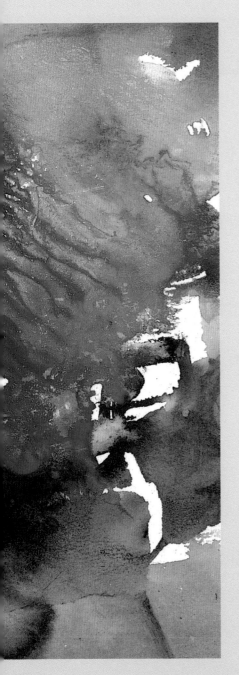

我的寂寞 有寂寞來陪

我的天真 有天真相隨

那天邊的一朵雲 叫無畏

那花園裡 慢飛的蝴蝶 叫無悔

還有那滿山的萱草 叫無味

無味 無悔 與 無畏

都是天真的原始滋味

每當夢迴

我 有寂寞 相陪

我若為情苦，

因為曾年輕。

我還念舊情，

年少心未泯。

偶遇鴛鴦戲，

荷花展亭亭。

白髮不足懼，

只怕世無情。

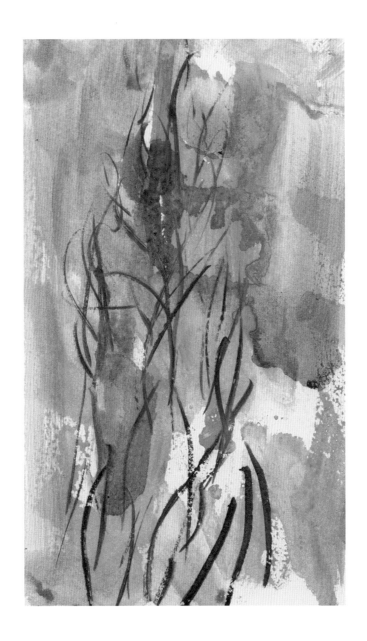

空山不空
妙有藏中

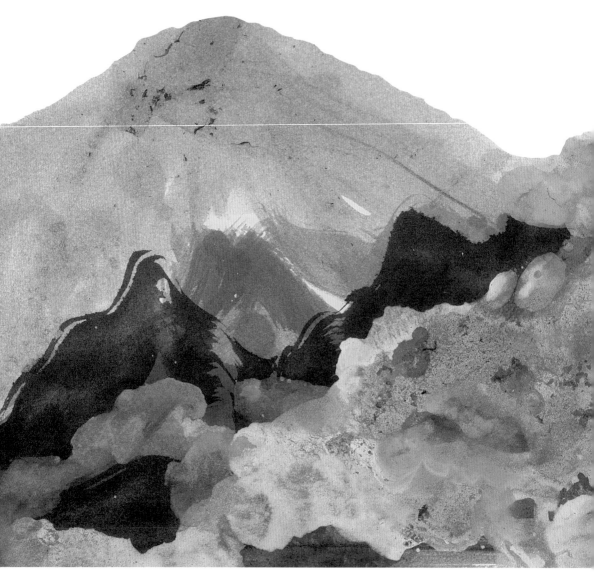

空山不空
妙有藏中

山之音
自心中響起
迴盪自胸底

水之聲　　　　　　不動如山
從血管昇起　　　　是靜矗的心安
遍佈在身體　　　　柔情似水
　　　　　　　　　是揚帆的熱血

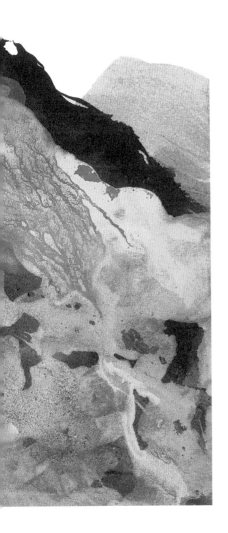

山屹立
心大器　　　　　　物阜天府
水奔騰　　　　　　藏寶自足
血駕魂　　　　　　本地風光
　　　　　　　　　何假外方

空山不空
妙有藏中
會頂自空
得識機鋒

張尚為 / 陳冠宏

油桐白雪山已遠

大寒霧淞嶺將近

中秋月餅要先吃

歲月功課莫喊停

吃釋迦擔心蛀牙

彈琵琶七上八下

彩墨縱橫詩韻流

書法運筆成心畫

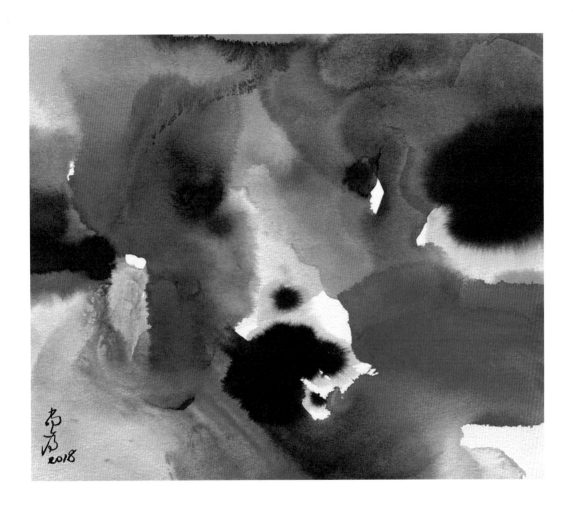

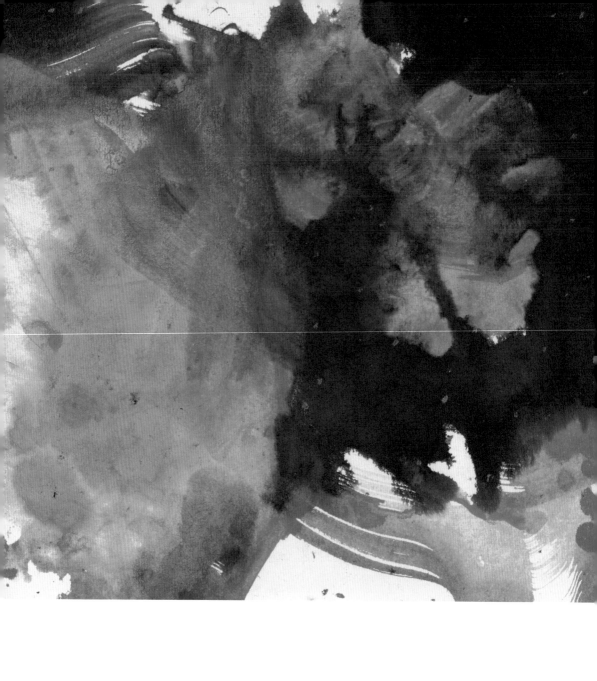

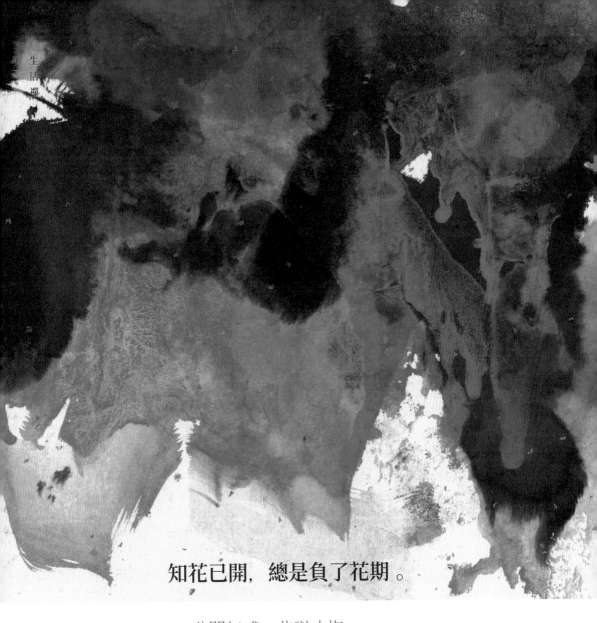

知花已開，總是負了花期。

花開無感，花謝才悔。

即時行動，說來容易。

到頭來，總是奢想。

花美，只在夢與畫中相遇。

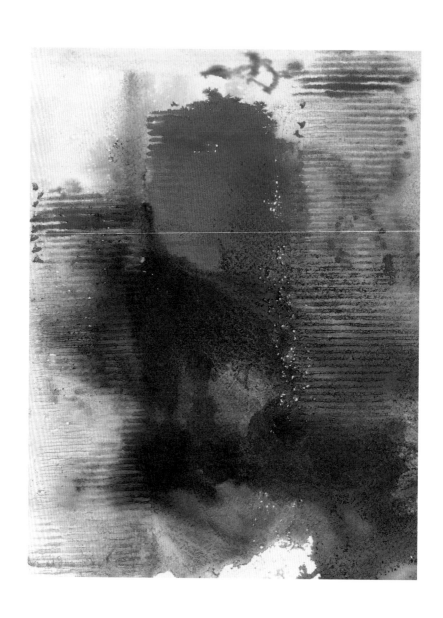

千變萬化莫屬雲

海底撈針是妳心

雲若傷心落成雨

妳若傷心讓妳親

黛玉葬花也葬人

埋了現實斲天真

人言花無百日好

我願情殤浴火生

為我留情紅與綠

坐臥同啖橘和梨

托缽山林苦作樂

鴻鵠霞飛與天齊

霧鎖貓裏春將到

萬物滋長人起早

恭敬里居勤書畫

後龍溪畔風水好

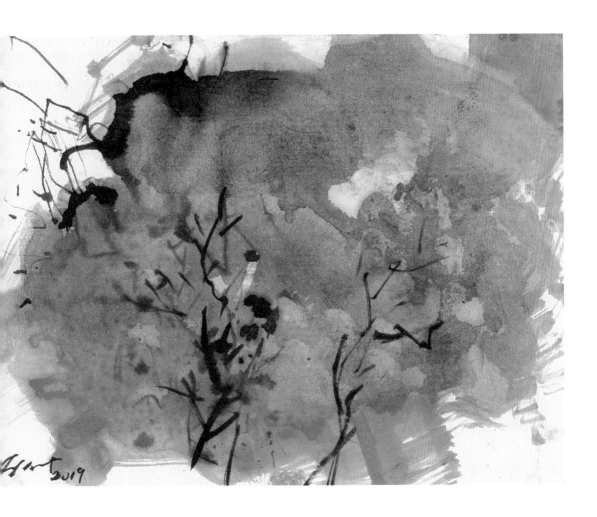

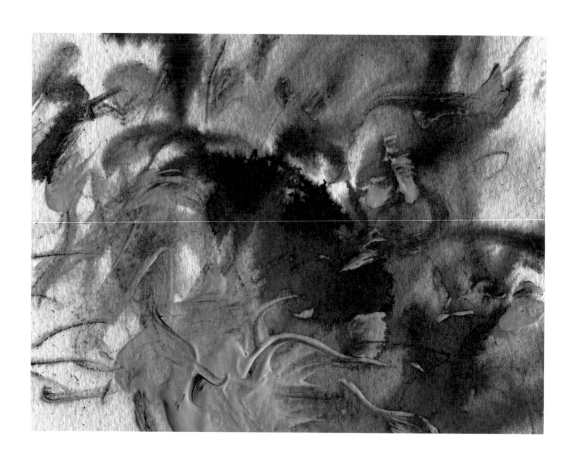

曾經我眼即我有

竊得千山一片天

雲霞過往足往矣

履草策杖在人間

.

張大千先生曾有一方收藏章「別時容易」，
不慎丟失，他很釋懷地說：
「曾經我眼即我有」。這是一種能捨的風度，
難怪在他胸中已藏有千山萬壑，
他的筆下人物與造景，早已風情萬種。

內心沒有壯闊，

畫不出高山。

內心沒有細膩，

畫不出涓流。

惟真心，

才能描述得了

純情與熱愛。

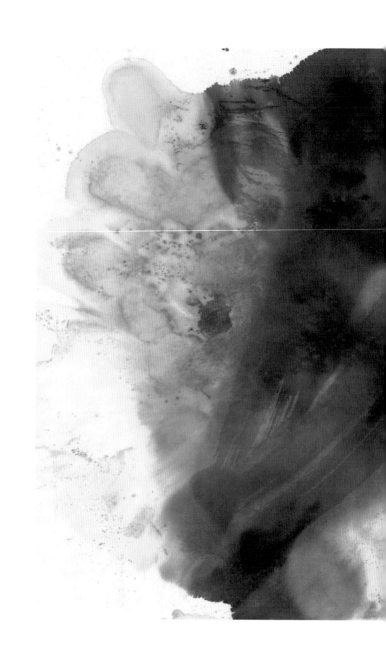

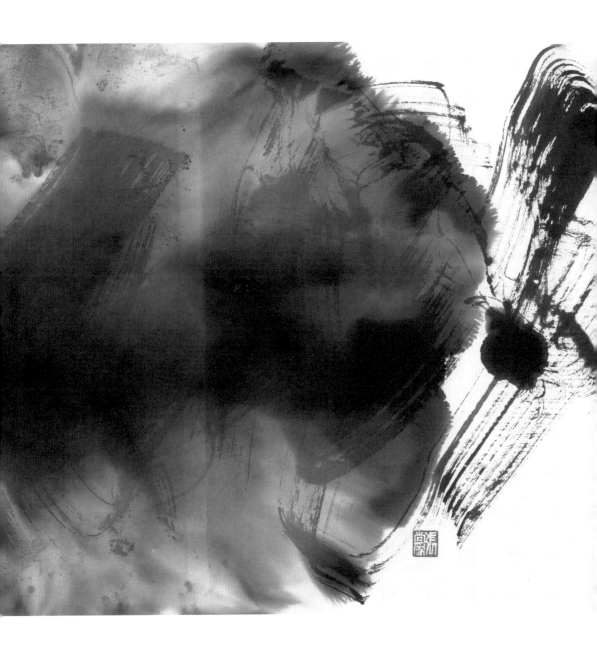

鼓樓花香自吟唱

紗帳春夢未能斷

畫中船歌響四端

枕頭剛躺心還亂

朦朧時雨雞冠花

最是惱人月光華

山下一片紅與綠

引來吟唱溪澗蛙

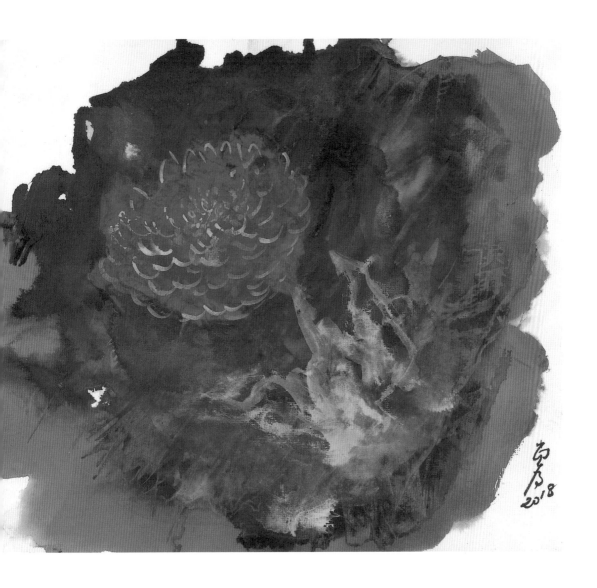

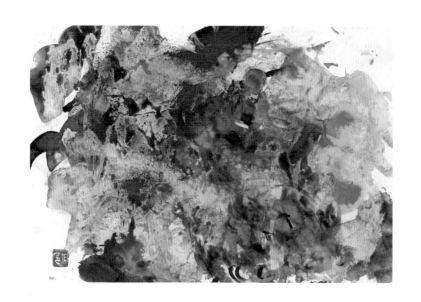

七級浮屠最上德

海不揚波乃大道

怨懟只能豹管窺

以愛化仇有福報

福報

淡水灣

風雨交加淡水灣

白色茶花委身嘆

何時蕭瑟烏雲開

晴空萬里玉人返。

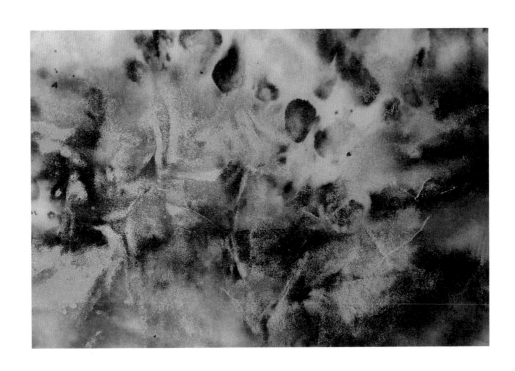

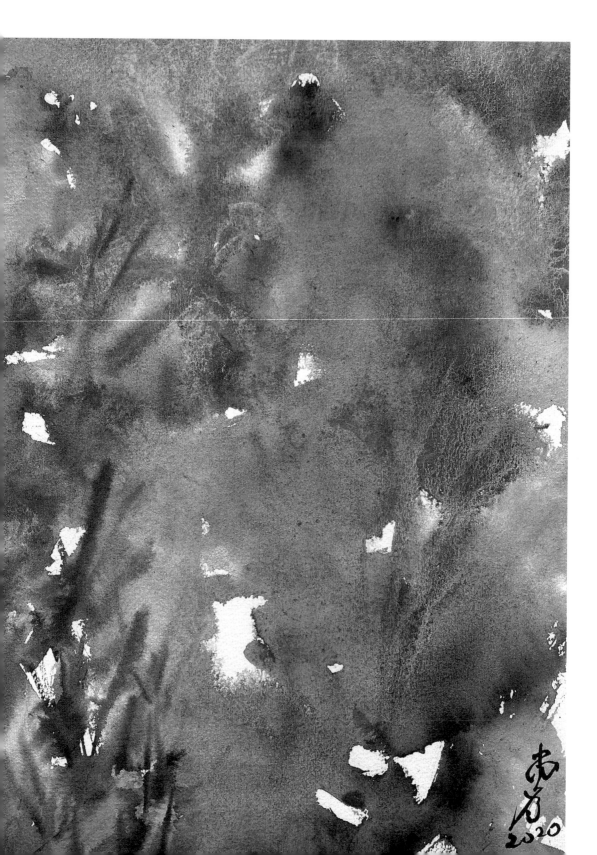

松乃山之眼,

雲是山之肩。

偶有飛鷹過,

禪定在眼前。

倏忽驚蟄到,

雨落在湖面,

心繫父母恩,

漣漪在心田。

無情流水多情客，勸我如曾識。

杯行到手休辭卻，這公道難得。

曲水池上，小字更書年月。

還對茂林修竹，似永和節。

纖纖素手如霜雪，笑把秋花插。

尊前冀悽歌聲咽。

蘇軾

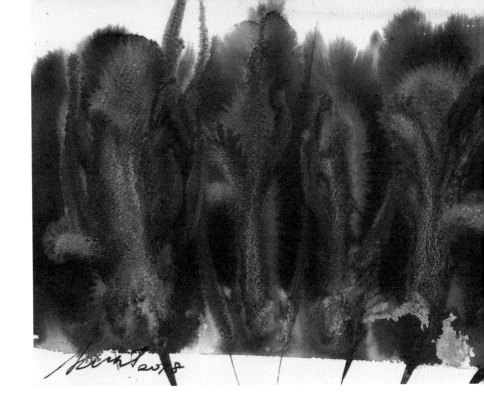

無情流水多情客，不如未曾識。

杯行到手無留液，這美景難得。

曲水池上，白鵝更迭歲月。

還對遠山近竹，似千秋節。

纖纖素手如粉蝶，笑把錦簪插。

尊前新舊歌聲咽。

張尚為

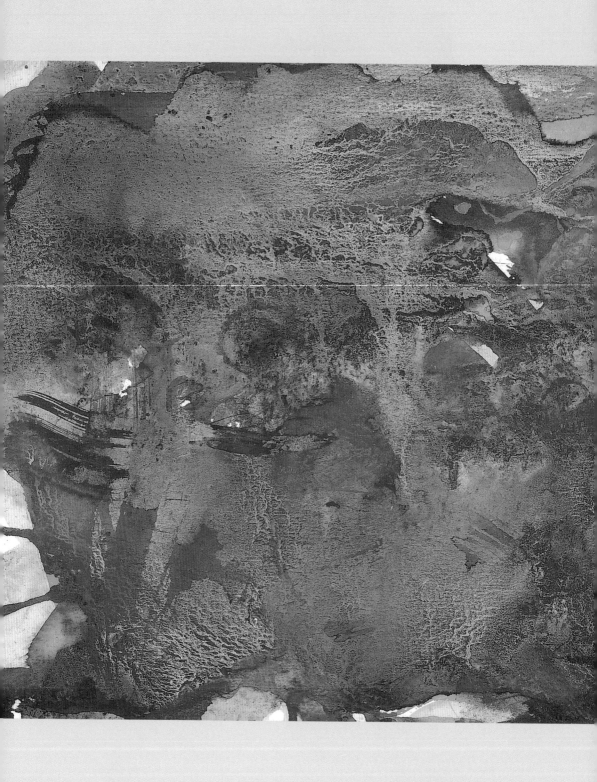

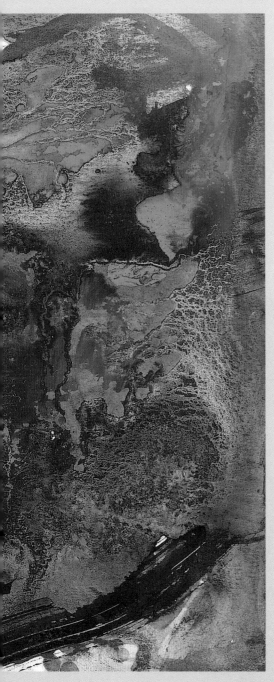

駱駝千山行

荷重不艱辛

人生路漫長

步穩才圖進

烈日多喝水

心情永安平

竹筍三兄弟，

徘徊等及第。

月日陰陽動，

吐納接正氣。

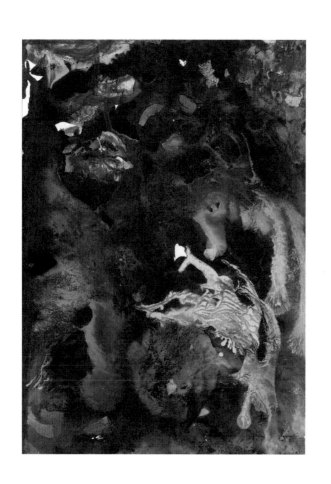

竹筍

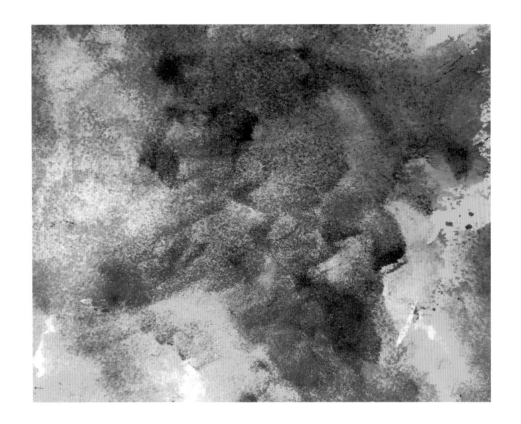

出青鮮筍甘帶苦

細嫩白身客卻無

叫賣來買雞湯燉

有肉缺竹令人俗

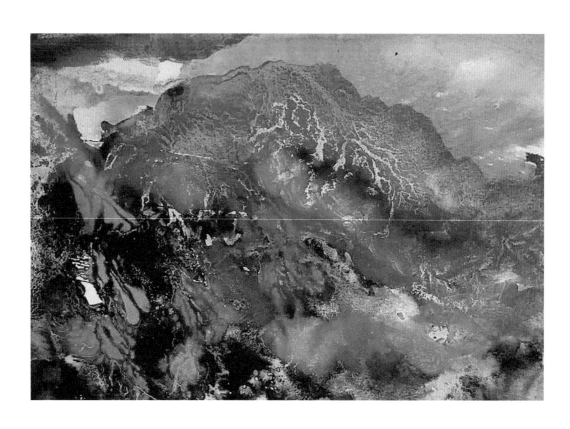

詩要朦朧才有美

莫問秋香是那位

直白失禮更糟糕

留在心裡永無悔

雪並不那麼的白

霞並不那樣綺美

而我那愁悵的心

並不那樣的傷悲

醒酒先醒夢中人

單寧軟化心還堅

提筆直吐胸壑怨

倒臥假寐不成眠

我們與惡的距離

不遠

與善的距離

更近

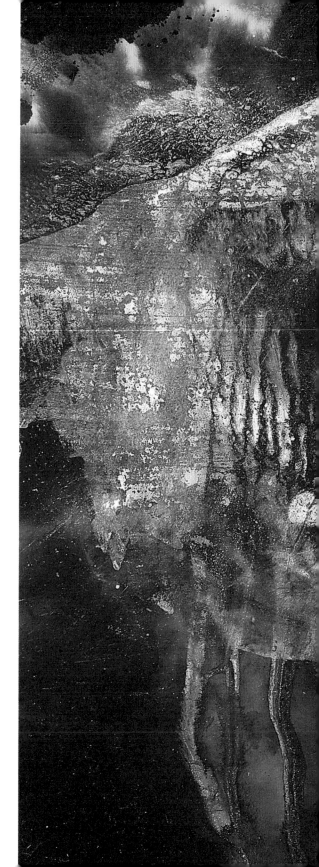

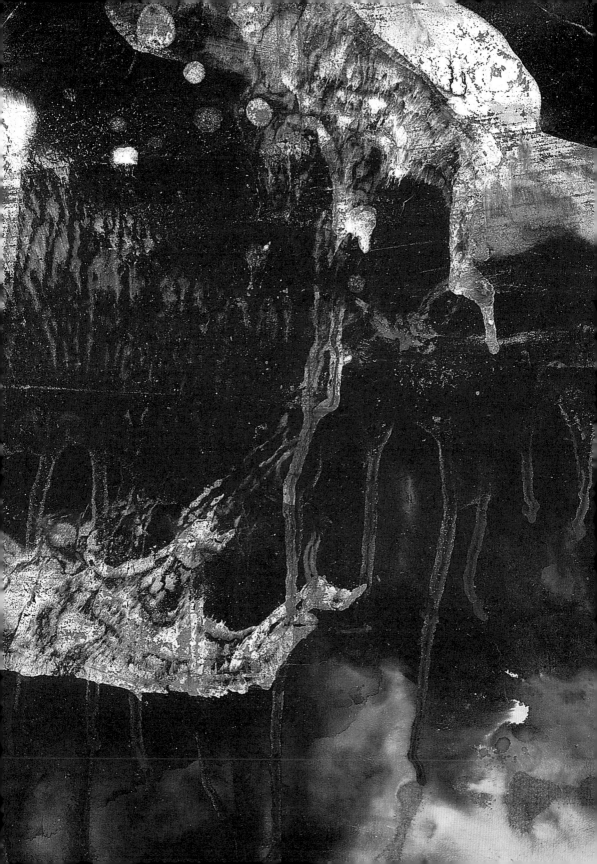

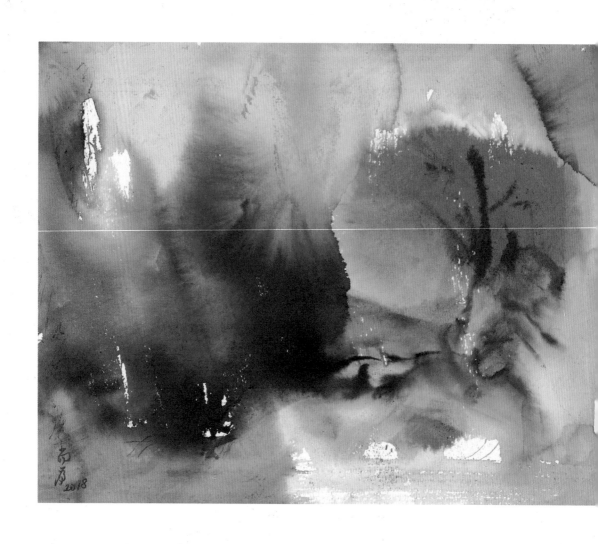

木棉花又開了，想起年輕歲月，
寫了這首詩。

愛如雨 在 昨天
念如雲 在 今天
那木棉的火紅
又在我眼前

牽手 像是 昨天
分手 痛在 今天
那木棉的悸動
再度浮現

誓言 在昨天
諾言 已成煙
讓木棉道的纏綿
永留心間

斟上一杯小米酒

引寂寞為鄰

月光來陪我賦詩

不算獨飲

只盼醉忘憂愁

星夜有伴

乾杯

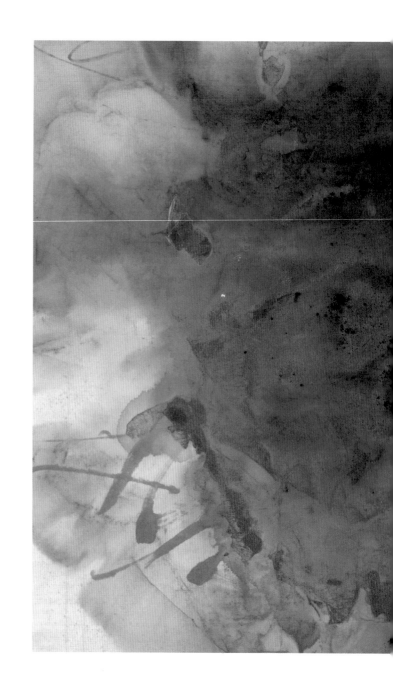

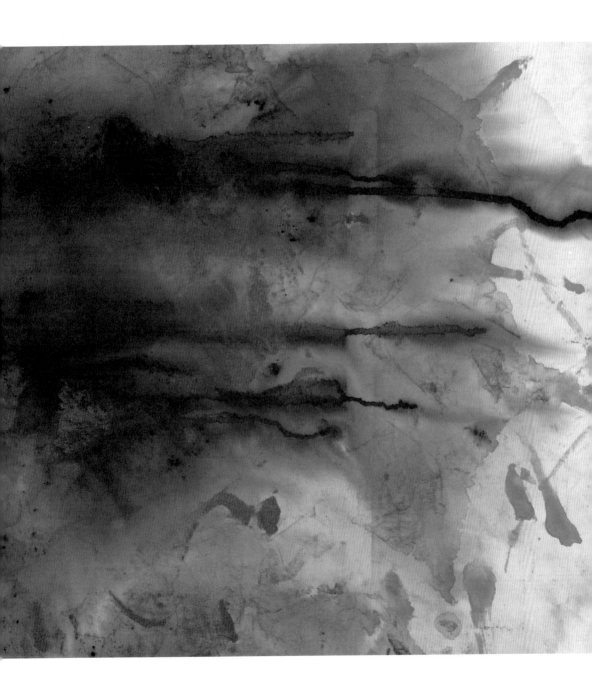

薏仁·菩提

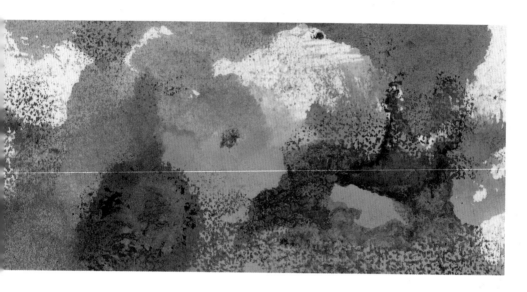

草黍子、六谷子、菩提珠，
都是妳的名。
串串念珠，輕輕的鑲嵌在紅塵。
莖葉之間，雙手合十，
那小小的葡萄，
是人間親蜜互擁的結集。

外衣穿的是丹頂鶴的紅暈，
內裡藏有天山雪蓮的白皙。
肌理通透，一模兩瓣，
手指撩撥，左右對稱，
看似玲瓏的笈杯。

不起眼的綠叢，遙望江渚，
陽光毫不掩飾的在妳的額頭親吻，
眼簾中映照了翡翠的心性。
薏仁樹叢，身如稻浪，
優雅雍容，晶瑩自若。
薏仁與菩提，老死不相遇。
薏仁通美白，菩提心自喜。

薏仁化水喝，
菩提笑呵呵。
薏仁愛菩提，
從此永不離。

老闆！來一碗薏仁湯吧，
我可不是為皮膚美白而來，
我心澄明，因為有妳。

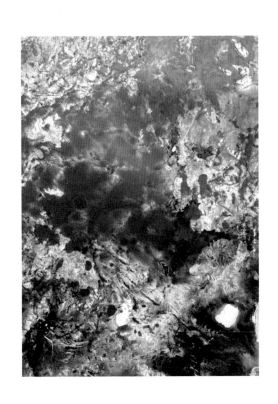

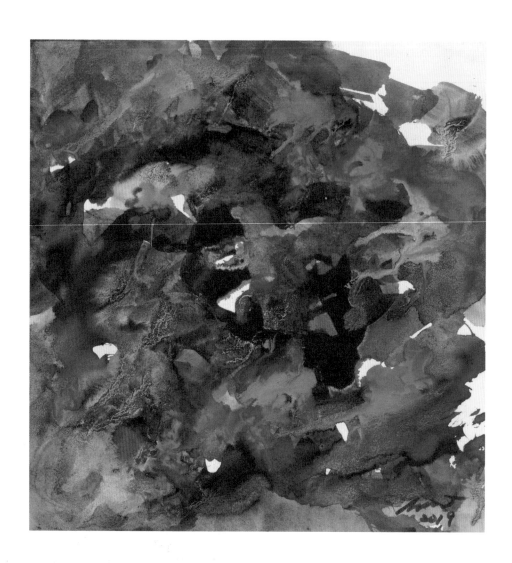

金剛經的兩大重要觀點,

無為與無住。

一切如夢幻泡影,

不用太過執著,

帆過水無痕。

長廊

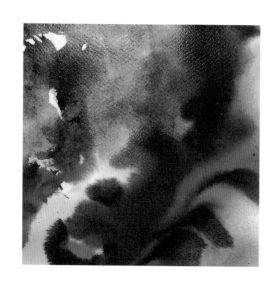

甕前藤蔓燕何在

窗外斜陽飲玉觴

慘綠少年總快過

嫣紅雲霞躲長廊

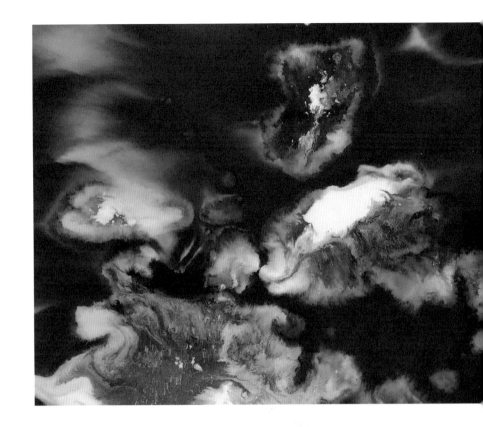

二坪山下矗鳥居

一泓清水閒無魚

此去紅塵竹漸少

龜山橋上望太虛

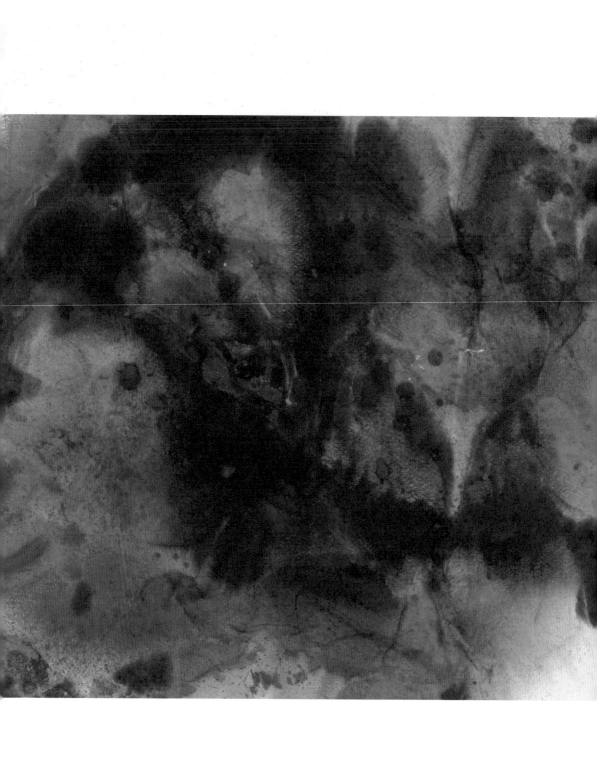

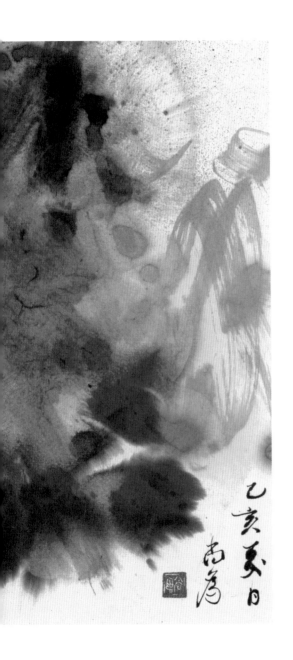

我的心事

是那一扇小小的窗

窗外的孔雀 即將飛翔

她何時往返 何時歸寧

都讓我心煩 吃不下飯

我的心事 是那小小的窗

杏花迎暮春

絮飛如雪

清風燕斜唧草歸

綠荷粉芯蕊

秀色芽青堆

天藍碧水

這三月

殘燭病憂

明月含悲

杏花迎春飛

絮落如雪

清風暮燕唧草歸

綠荷粉蕊

秀色比山媚

天藍碧水

悠悠三月

殘燭照見

倒影千百回

revision from
白月明

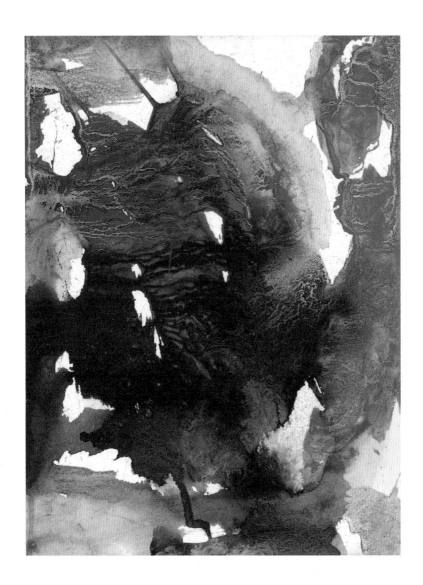

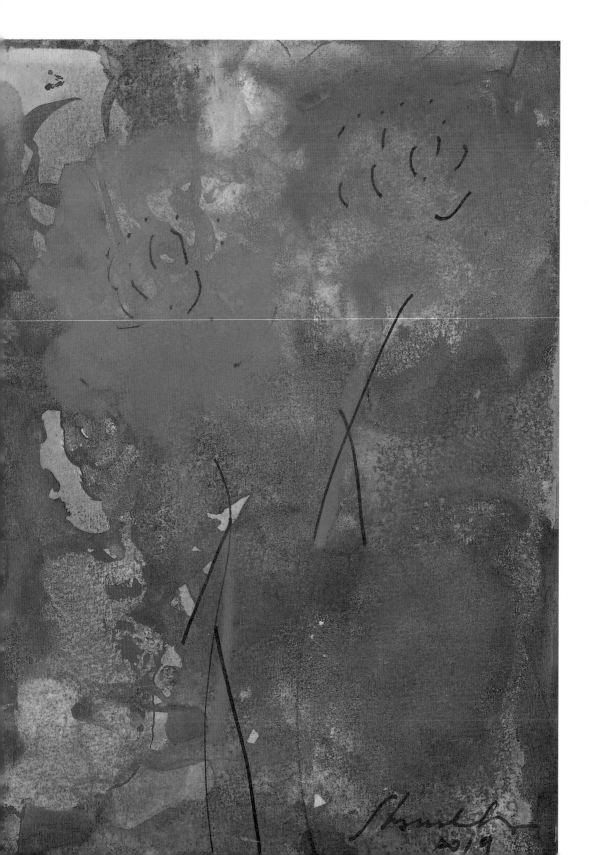

神農百草成藥仙

蒙恬毛筆記雅言

左伯森林研采紙

尚為芒果涼夏天

詩到盡處是幅畫

桃櫻茂盛吐芳華

誰言歲月無心事

白紙紅墨求運發

老屋

老屋花正放

心事藏米缸

故園春意鬧

繁馪寄流光

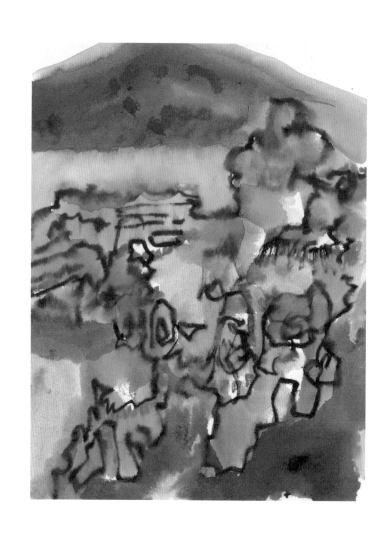

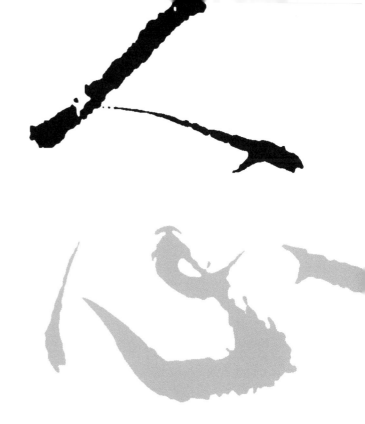

狼重視家庭，

勇於追求目標。

狗忠誠，

路見不平，狂吠不已。

狼心狗肺，

比人心人肺好啊。

我呼吸

是因為那玫瑰花香

我歌唱

是因為心河淌仰

我歡笑

正是妳青眉上揚

我哭泣

**只為那青春消逝
如美麗極光**

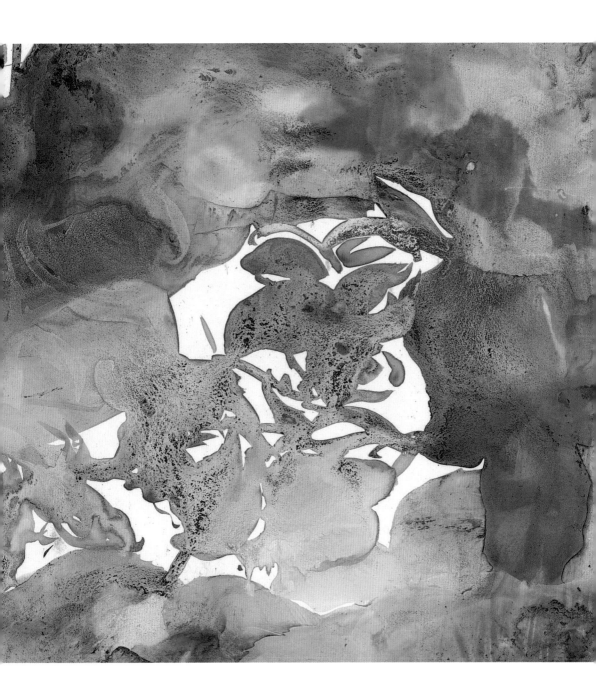

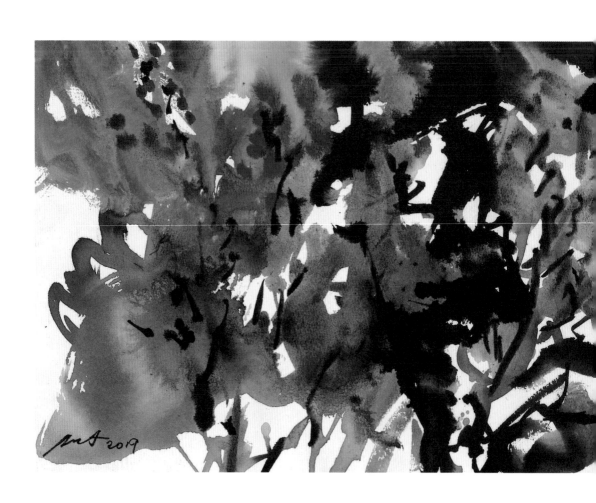

見字如晤

已過深秋

君近可好

多加衣袖

見花想妳

遇樹相思

字中玄妙

不能言盡

無邊紅霞綠石槽

老梅沿岸走一遭

河溪本將歸入海

何必在乎鈔票高

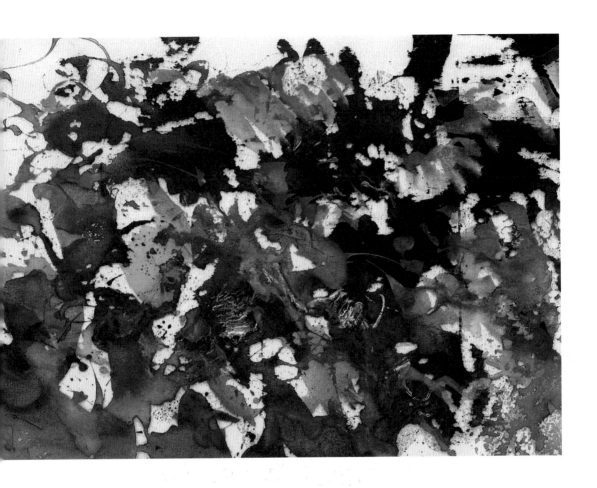

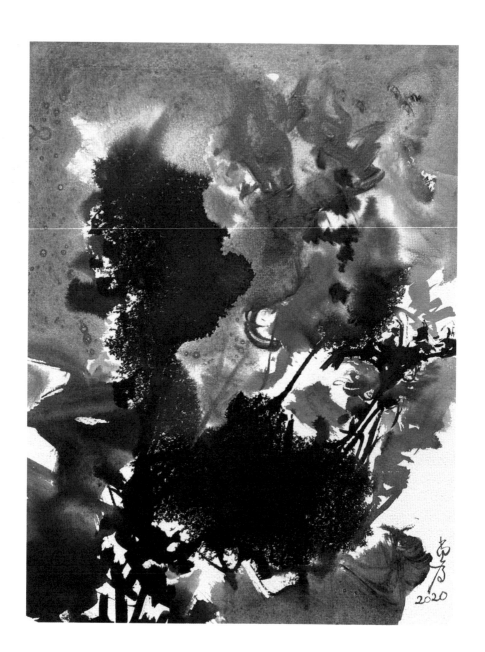

孤盆散枝紫茄長

隨風搖曳弄客鄉

人間清歡從容過

佳餚增色娘廚房

．．．．．．．．．．．．．．．．．．

一早開車出巷口，無意間看到一個老舊盆栽，
葉枯形散，有氣無力，卻長出一條茄子，
很突然，也讓我感佩生命力之奧秘與堅強。

嬋娟

情筆由詩客把

笛為故人聽

若有東坡意

盡是嬋娟情

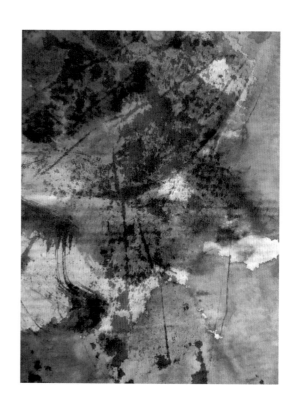

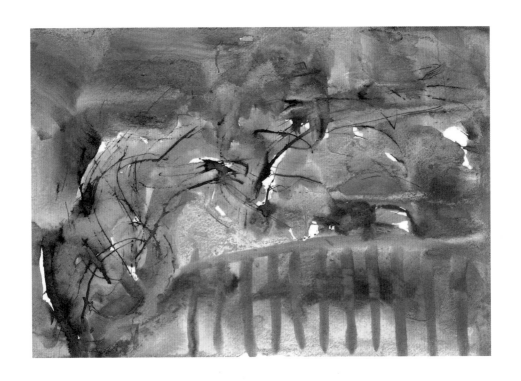

屋漏痕牆一紅蕊

萬丈高樓不動心

且忘人間兩三事

世上最愛是吾親

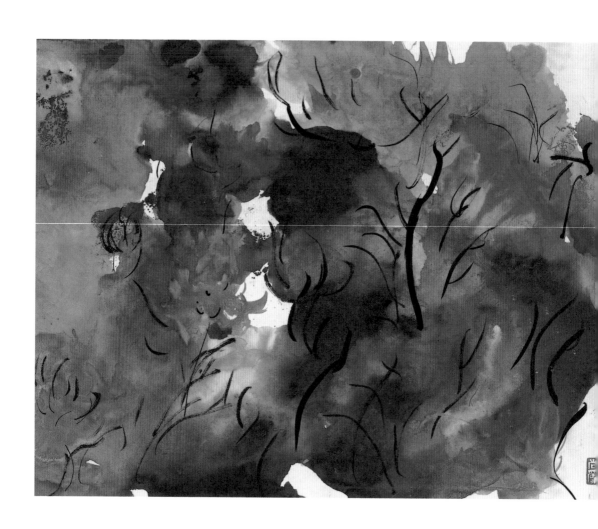

早知梅已開,

無耐事多陷苦海。

那日將一切煩俗拋去,

尋梅芳蹤無礙。

楞嚴寺三拜

合一柱清香

虛空見佛性

七處要征心

日夜相接縫

油燈自展明

筆墨人間事

善誘會蘭庭

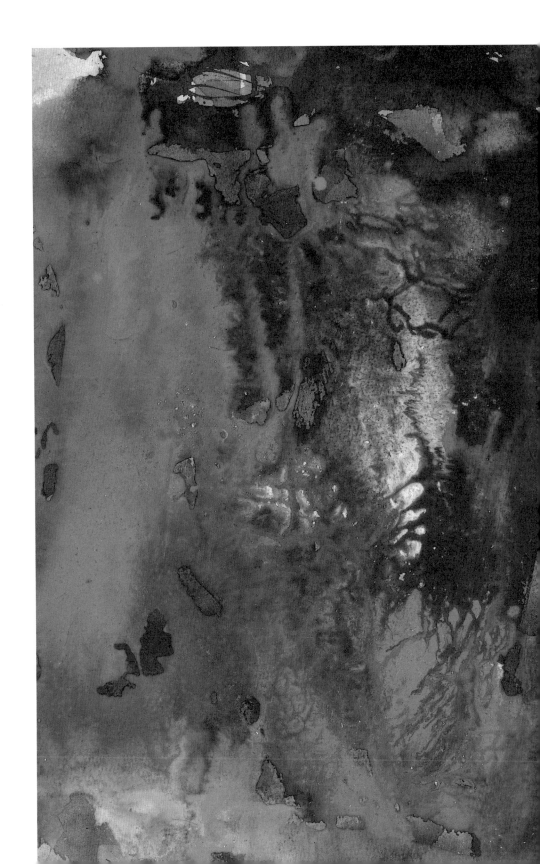

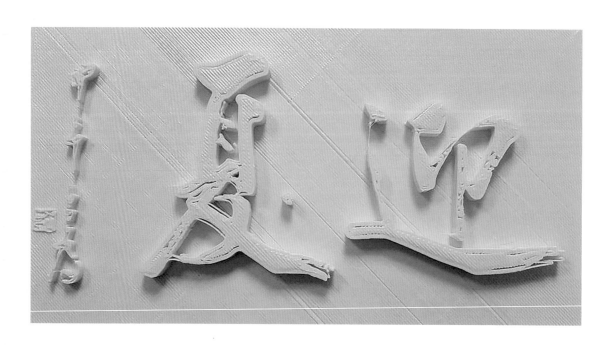

曾經夏荷今轉蓬

九重紅葛朵雲妝

似花與否何在意

滄海桑田是陶王

觀　張思惟
手作陶有感

農民難改行

天氣難正常

買家佛心在

多買好心腸

我的寂寞 有寂寞來陪
我的天真 有天真相隨

那天邊的一朵雲 叫無畏

那花園裡 慢飛的蝴蝶 叫無悔

還有那滿山的萱草 叫無味

無味 無悔 與 無畏

都是天真的原始滋味

每當夢迴

我 有寂寞 相陪

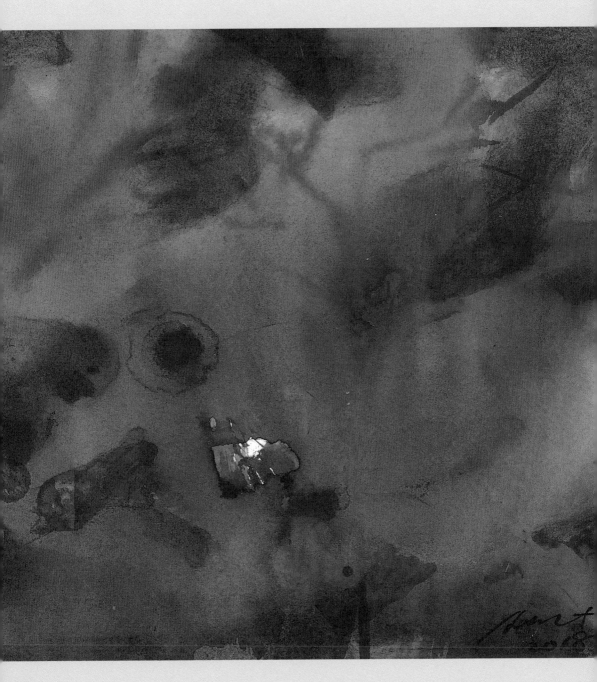

EAST & WEST
by Jimmy Cheng

西
東
禪

空山裡的春風，

把萬物都撩動。

像彈箏，

似吹笙。

它悠揚的唱：

盼大夥兒們甦醒。

治印：阿北

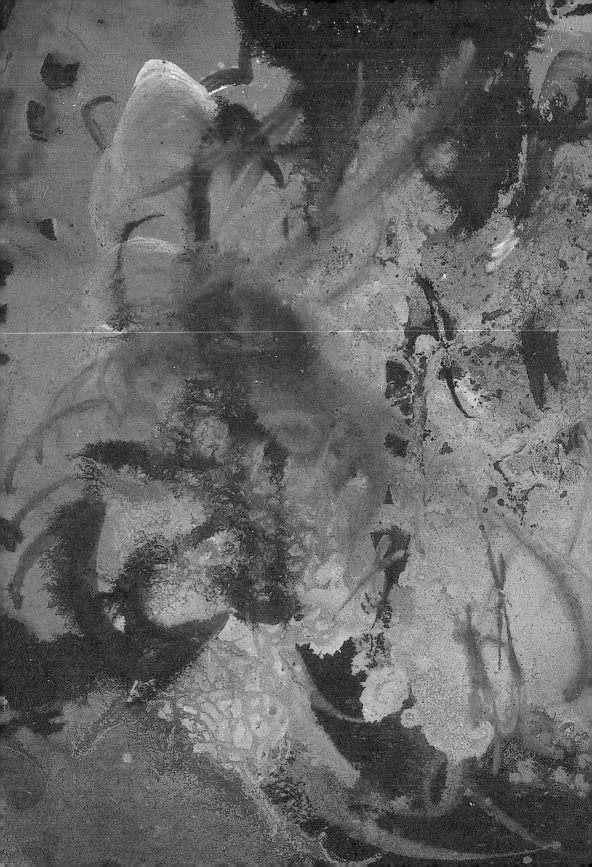

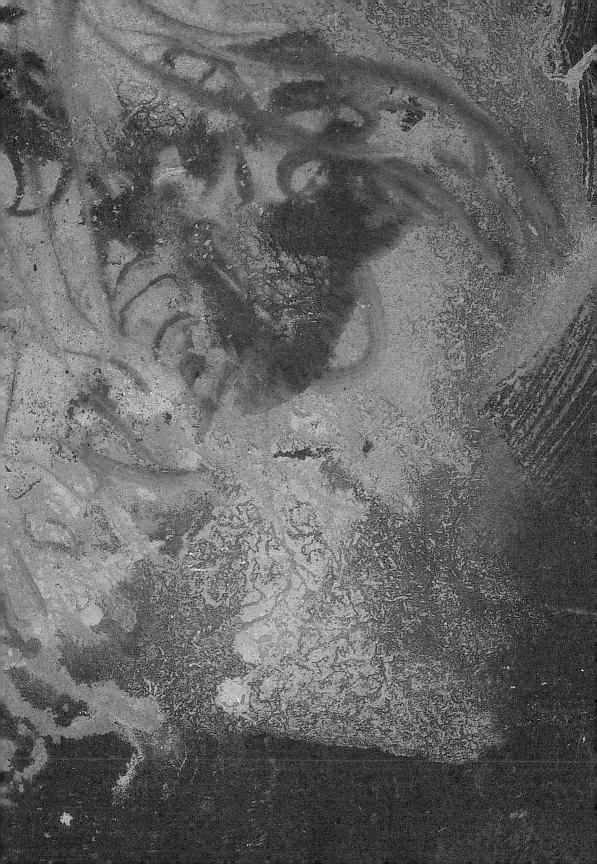

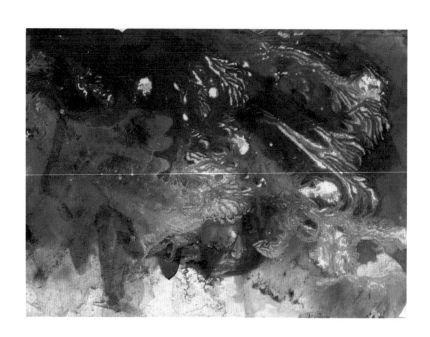

夢裡的你，輕快愉悅走來，

於是，我的世界充滿了期待。

嬌美的紅顏似西天的霞彩，

層層塗在我的腦海。

清脆的語聲如子夜的天籟，

陣陣緊扣我的胸懷。

惆悵不再，
心扉已開。

因為彼此明白，

重逢的我們，

即將釋出久藏的關愛。

窗前舞姿婆娑，
月下含情脈脈。
霧裡從不失落，
雨中依舊紅火。

耳鬢廝磨，
夜半好夢曾作；
真摯許諾，
才得綠葉依托；

清芬遠播，
飄向天空海闊；
神態自若，
迎來風采婀娜。

牽魂引魄，
天下唯你一朵；
不問結果，
居然萬般情多。

如此愛過，
紅顏長駐筆墨；
點頭請說：
芯中永遠有我！

花痴問情

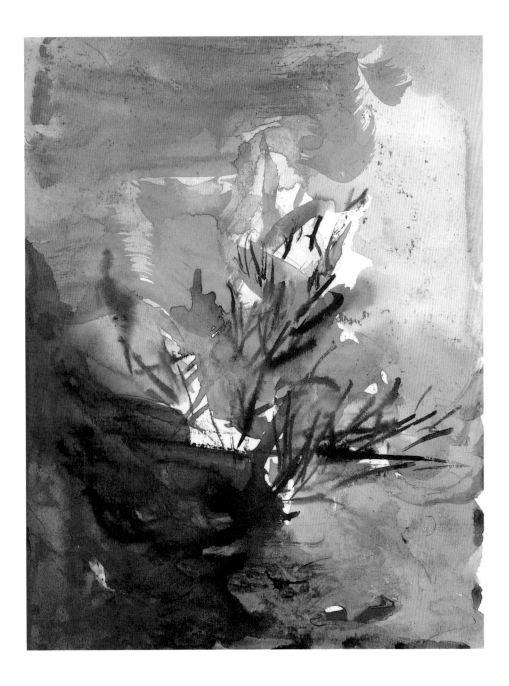

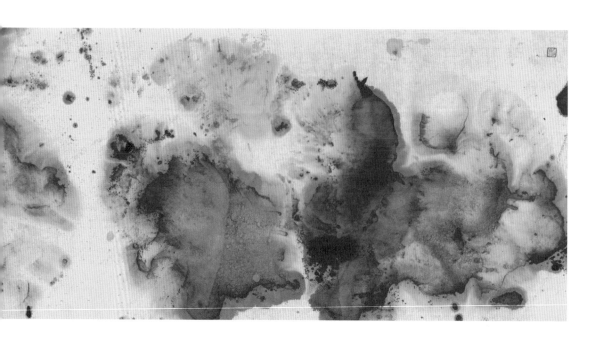

曾經，

駕輕車，縱橫林間；

小鳥依人，歌聲甜美。

趁悠閒，信步幽徑；

白雲片片，儷影相隨。

盼著春天，待嫩芽初吐；

老樹新綠，盡褪淒寒的傷悲。

曾經，

蘆葦旁，佇立湖畔；

羨看鴛鴦，出雙入對。

蕭瑟裏，憑弔夕陽；

迎來暮靄，大雁高飛。

懷著鄉愁，哀歸鄉無路；

黃昏遊子，落下兩行的清淚。

曾經，

攜手來，漫遊小橋；

星斗滿天，晚風輕吹。

相擁間，燭光搖曳；

紅粉香腮，夜幕低垂。

望著柴煙，恨相見太遲；

青春青春，燃燒無存的爐灰。

珍視今生，可否？

不吝惜你那長流的細水。

勿忘曾經，且記！

莫關起你那開敞的心扉。

留它一場好夢，抱著你，酣酣的睡。

狂飲幾杯美酒，吻著你，沉沉的醉。

走出凜凜玉門關外，
拂去層層往事塵埃。

瞭望無盡，
貫通西洋東海，
絲路迢迢蜿蜒如帶；

多少緬懷，
悠悠歷朝盛衰，
間有赫赫漢威唐彩；

細數不清，
各族英雄成敗，
伴隨和親宗女無奈；

俱消殞在，
浩浩流沙紫塞，
夾著滾滾狼煙烽台。

曷勝感慨，
新疆原來如此悲涼老邁！

同心努力，
不使西域再有兵災，
莫教成堆枯骨冤埋。

將眾神群教頂禮膜拜，
以智慧築成人間大愛。

遍灑崑崙天山阿爾泰，
護佑我中華千秋萬載。

玉門關外

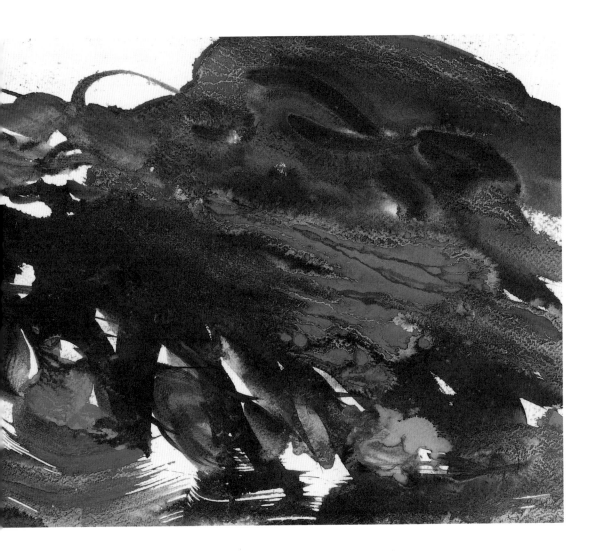

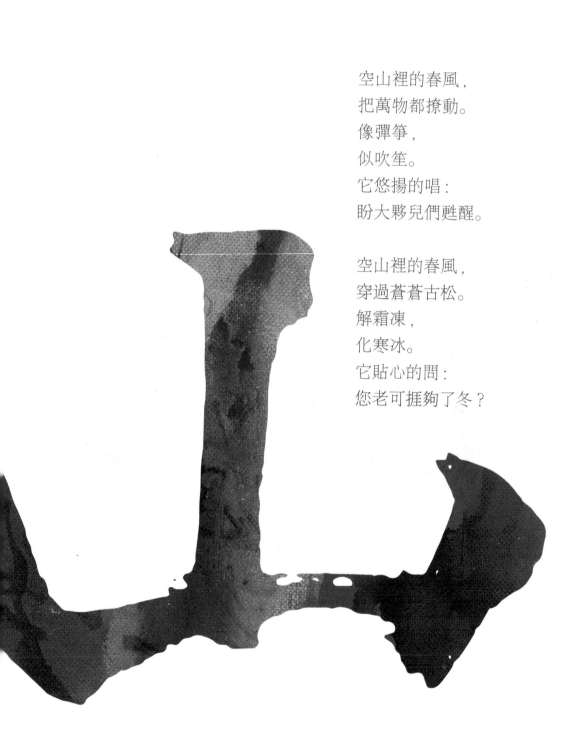

空山裡的春風，
把萬物都撩動。
像彈箏，
似吹笙。
它悠揚的唱：
盼大夥兒們甦醒。

空山裡的春風，
穿過蒼蒼古松。
解霜凍，
化寒冰。
它貼心的問：
您老可捱夠了冬？

空山裡的春風

空山裡的春風，
帶來萬紫千紅。
懷深情，
勤作工。
它大方的說：
小園好花我來送。

有了春花和春風，
無情變有情；
空山山不空。

桂林飄香，至情是，
風挽著雲，行過白日青天；
蝶戀著花，展現芬芳容顏。

灕江彎彎，最美乃，
山映著水，承載仙鄉人間；
燕依著柳，輕聲細語呢喃。

迷濛的晨霧，掩不住青春的心痕；
斜陽的晚照，散發出熱情的光輪。

你歌我唱，我詩你頌。

把心裏的至情，託付給深夜的七星；
將靈魂的最美，投影在江畔的伏波。

至情最美

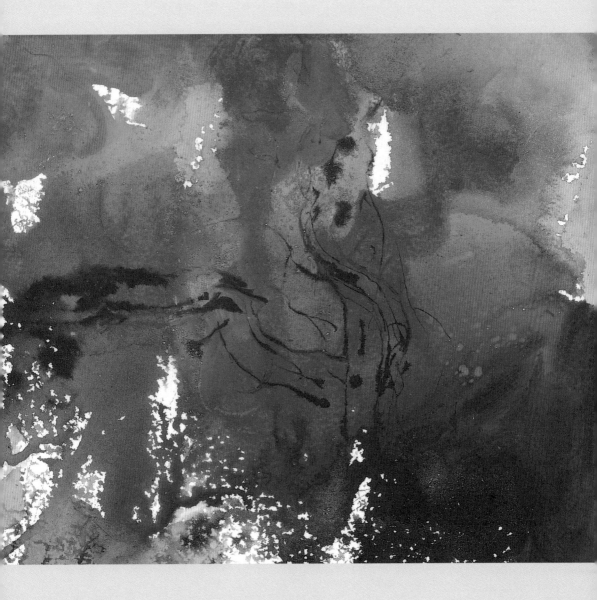

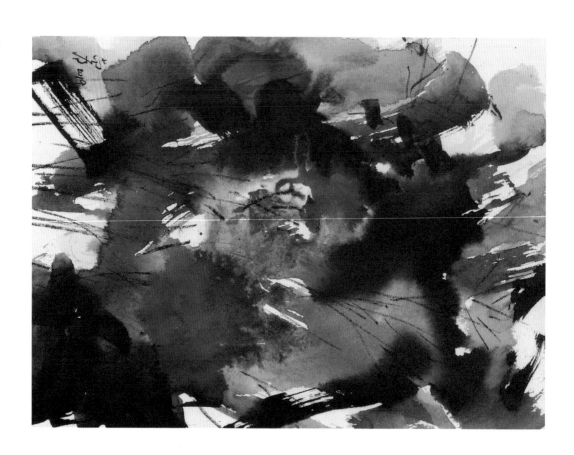

風霜洗去鉛華粉黛，
即令蝶衣殘敗，
孑然它仍一身輕快。

莫問花落花開，
究誰來主宰？
惟願深情無猜；
似江山百代，
只留真心摯愛，
把馨香盈懷。

如斯蕩去飄來，
悠遊它自在，
伴隨紅葉楓彩；

明知終是繽紛色改，
凋蔽老衰，
身心俱埋；

卻未允雪祭 有哀，
不許空山一片留白。

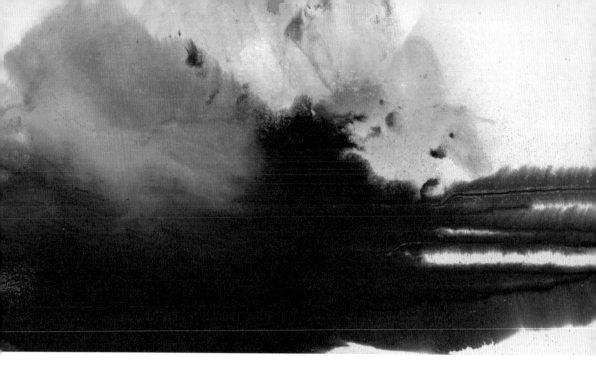

我是大海，
熱情的時候盪漾澎湃。
沖激是我的最愛，
洶湧是我的節拍。

我是大海，
本屬狂飆獨傲的年代。
把腐朽恣意淘汰，
將頑強徹底擊敗。
我是大海，
冰山是我的水晶樓台，
對酒當歌好聲帶，
摘星得月頗自在。

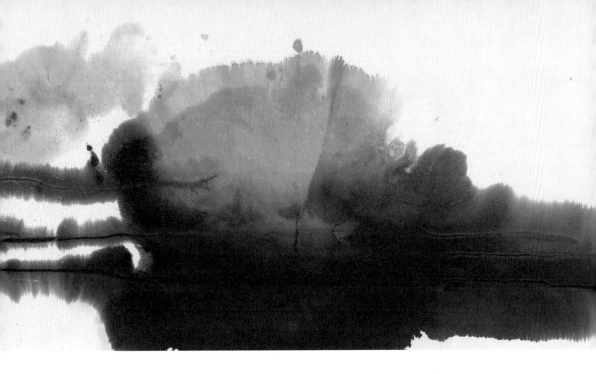

我是大海，
海盆任憑我盡興搖擺，
傾吐泡沫濤泛白，
浪花朵朵處處開。

我是大海，
東洋西洋我滔滔承載，
源源傳道不懈怠，
陣陣思潮散播來。

大海

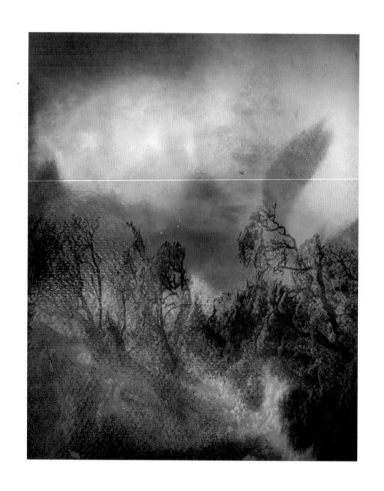

大樹

是什麼雕工那麼細膩？
摸那千凸萬凹的樹皮。

是誰的筆觸那麼縝密？
瞧那葉脈通達的紋理。

春天它充滿蓬勃的朝氣；
夏天它涵蓋深濃的綠意；
秋天它染成醉人的美麗；
冬天它發揮深沉的蘊積。

這天然的獻禮，
是造物的神奇。

· · · · · · · · · · · · · · · · · ·

週末我們上山闢徑，
休息時分見這棵大樹雖光禿，
但仍充滿生機。
似乎冬去春來它就要發芽茁壯起來。
譬諸人生，每個階段都應有不同的作法。
賦詩一首，聊以自勉。

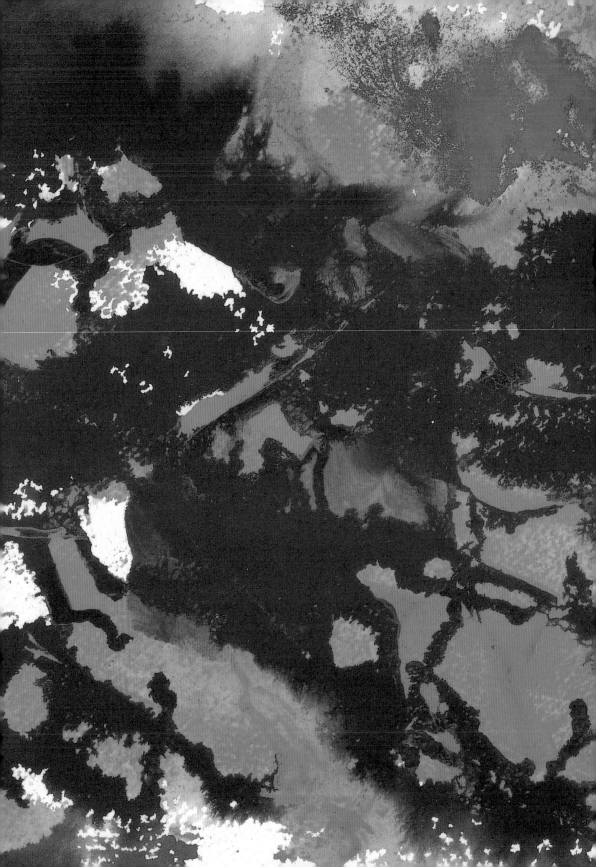

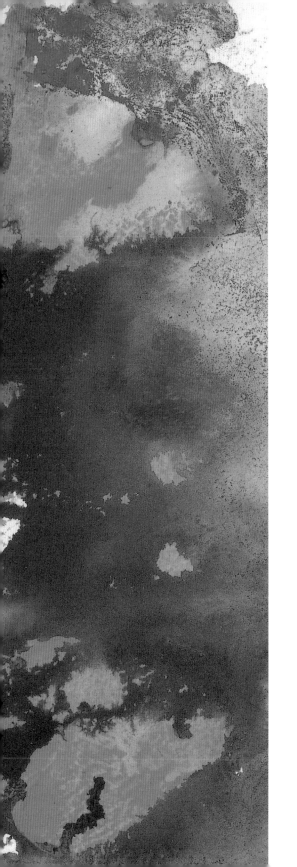

流風追雲，
在原野間滾滾揚塵，
在天際裏蕭蕭飛奔。

紅紅落日曾是：
羞赧激動的靈魂，
癡情跳躍的真心。

亂了方寸，
不慎！
摔碎於地平線外，
把大地染成黃昏。

黃昏

飄來的雲，一片兩片，
伴隨，
依稀的星，一點兩點，
荒漠裏，
來覓青春的源。

鳴沙山，
月新弦，
高挂於天邊，
黑夜中，
把迷津指點，
勉力照亮了月牙泉。

是誰？
留得秋水一灣，
歲歲年年，
在有情人間，
讓相思苦戀，
也享甘甜。

害慘了莫高窟的古佛羅漢，
扳起肅穆的臉，
忙著渡緣，
卻想學仙。

秋夢月牙泉

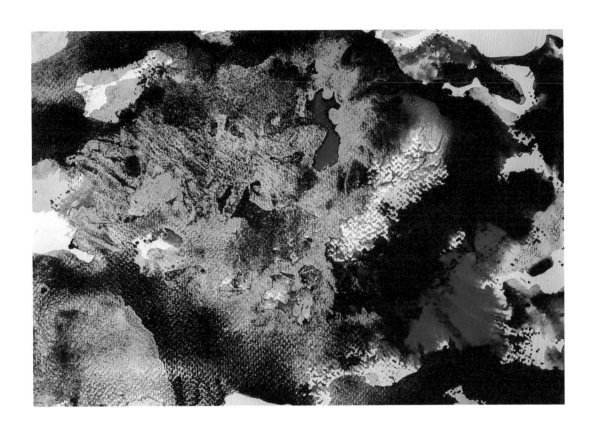

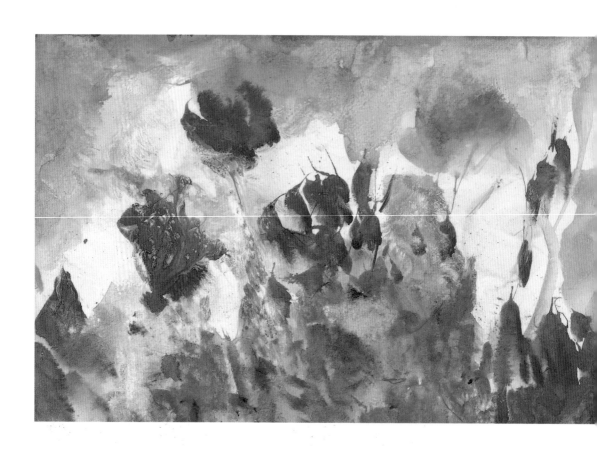

小園裡的花

小園裡的花，
芬芳又高雅，
誰都喜歡她。
白晝陽光，悉心照料，
最像媽媽。
夜裡星星，偷來眨眼，
忘了回家。

小園裡的花，
青春好年華，
誰都喜歡她。
杏花雨中，嬌流欲滴，
學人出嫁。
霧來雲起，蕩漾迷濛，
披上白紗。

小園裡的花，
顏色不匱乏，
誰都喜歡她。
蜂蟻環繞，甜蜜熱鬧，
上下鑽爬。
蝴蝶飛舞，彩色繽紛，
教她粉刷。

小園裡的花，
天性夠豁達，
我也喜歡她。
明艷開朗，善解人意，
談笑哈哈。
拈來一瓣，別在胸前，
心上有她。

攤開久藏畫布，
春來試寫香蜜湖。

筆法有細有粗，
設色典雅樸素，
亭前揮灑自如。

加點花團錦簇，
引來蜂蝶飛舞。
南國佳景處處，

認真添位村姑，
輕盈她蓮步，
笑語如珠。

信筆塗個船伕，
蕩槳他擺渡，
不辭勞苦。

湖心畫裡有話傾吐，
相互細訴：
聽不清楚！
只覺情濃意在此圖，
卻叫雲淡風輕遮住。

香蜜湖

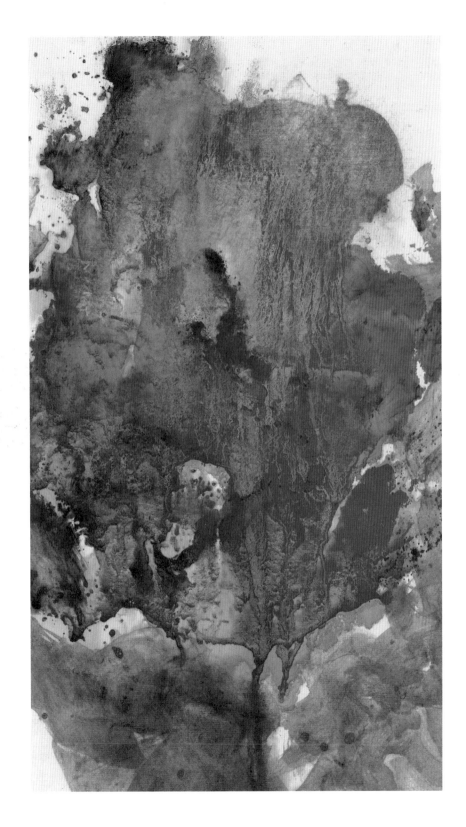

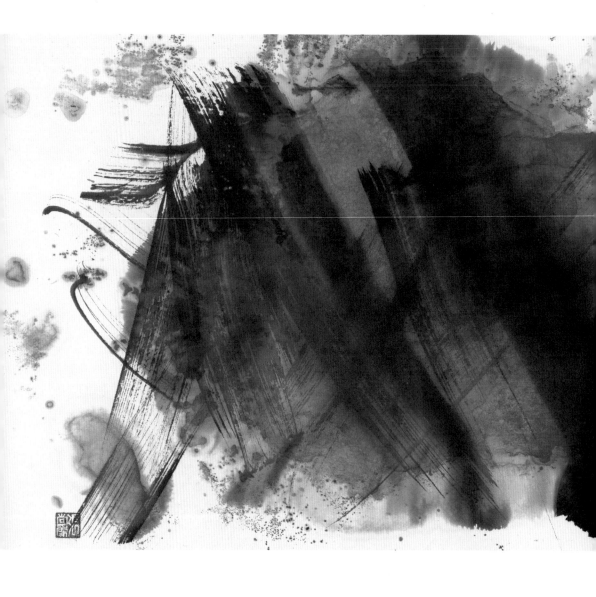

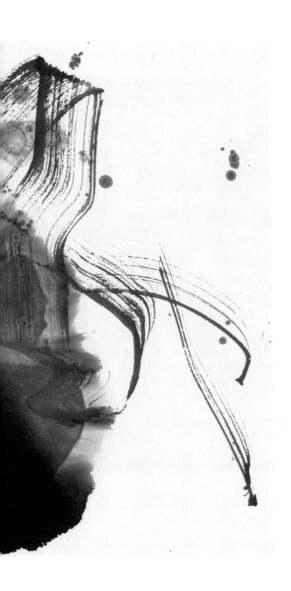

風跑得飛快,
雲看得發呆。
撞個滿懷。

黃昏到來,
風又作怪,
偷吻了雲的臉腮。

雲說,你壞!

教天邊都掛起,
我嬌羞的紅彩。

讓世界也發覺,
你和我的戀愛。

風雲的戀

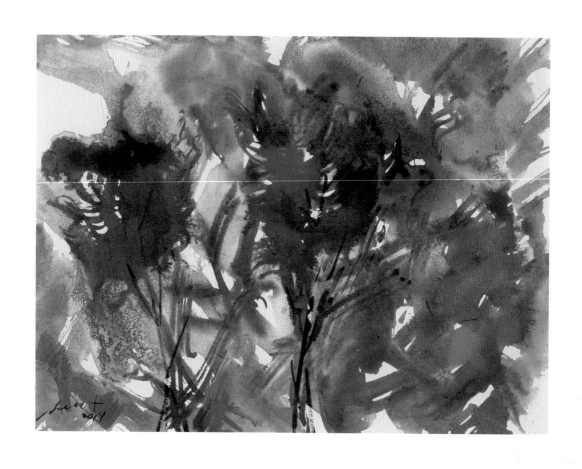

薔薇與露

聚散依依，
惺惺相惜，
結伴在沁涼的夜裡；
誰說黑暗代表孤寂？

洗去塵泥，
靜待晨曦，
輕輕地把天幕開啟；
讓陽光填滿著大地。

涓涓滴滴，
仔仔細細，
滋潤著你；
我心歡喜。

因為你晶瑩的盛開，
將會格外顯得妍麗！

我是旅行的風兒，輕輕的吹；
你是航程的雲朵，淡淡的飄。

伴隨我們的，
曾是迷樣的星空，
繁忙的訴說點滴；
或是皎潔的明月，
坦然的展現光亮。

我輕挪，你盈步，
相依相偎；
你謳歌，我起舞，
共歡同樂。

在藍天中高飛，
於大海上低翔，
沉沉靜靜的穿越了太平洋。

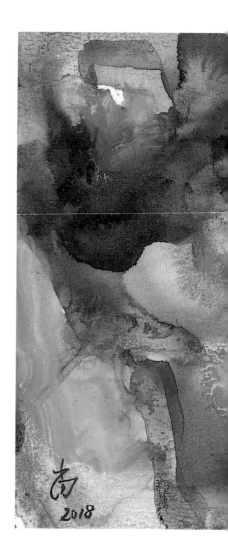

太平洋上的風和

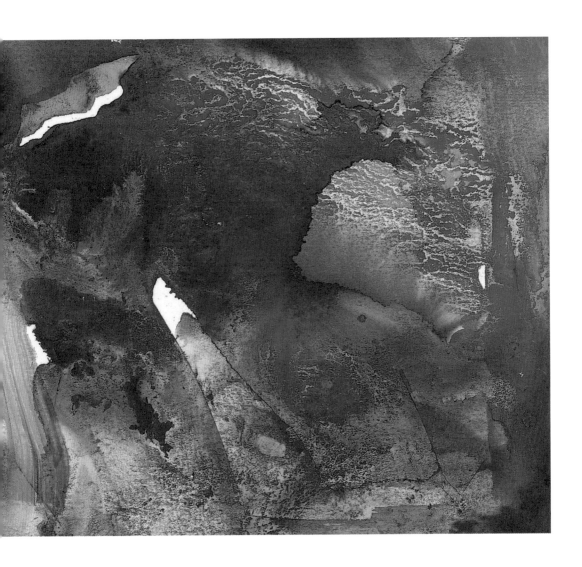

雲

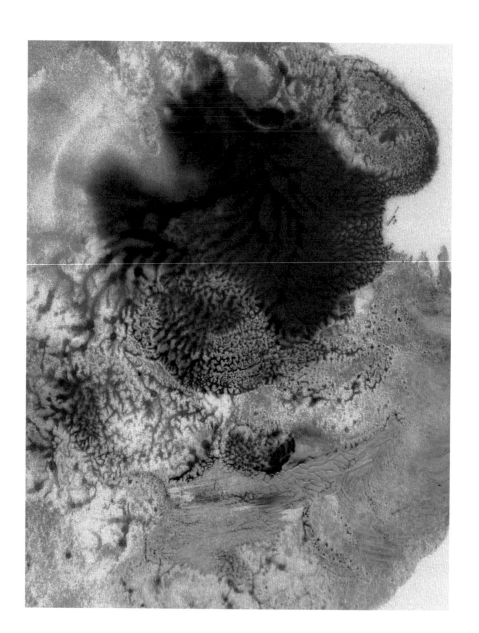

他說：等一等！
燦爛的笑容，
黑暗的明燈。
啊！可愛的天使，
請您留下那皎潔的身影。

她問：能不能？
相聚在長亭，
共沐於春風。
喂！剔透的晶瑩，
助我撥開這片片的雲層。

齊來下凡，綻放光明。
徜徉大地，相輝互映。

青蛙群集吟誦：
天上的銀河，只圖一個幽靜；
夜鶯飛來嘆詠：
人間的心湖，卻有幾分深情。

星和月

不恨長夜漫漫，
只盼星空燦爛，
無懼旅途黯然，
思得月圓光滿，
伴照著我，
翻越起伏秦嶺巔，
沿著曲折古道邊，
探索生涯稜線！

道旁荒塚升起過往雲煙，
孤魂不散，
魑影連連，
英雄曾是李唐劉漢；
佳人比美飛燕玉環，
都說人生實難！

可是我只願：
灑熱血洗去劍寒，
用忠義瀝出肝膽；
以俠骨抹盡兇殘，
持柔情換來春暖。

別聽鬼話連篇，
我必能：
活的莊嚴，
過的浪漫，
走的遙遠，
留下精湛。
終南山不難！

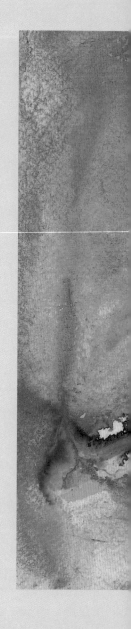

過終南山

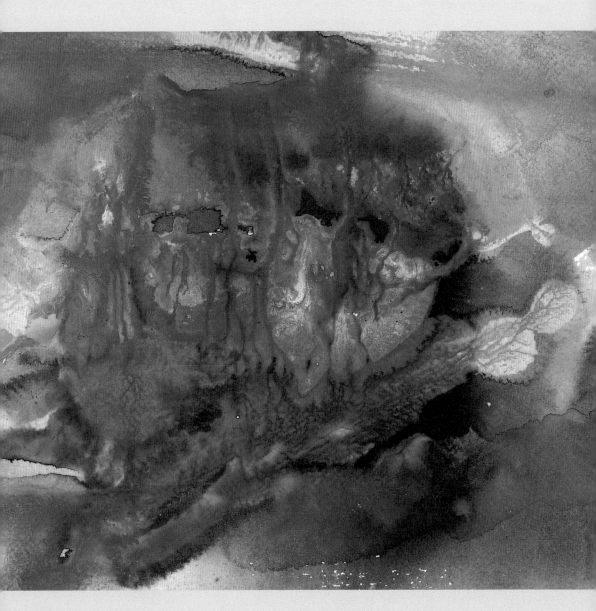

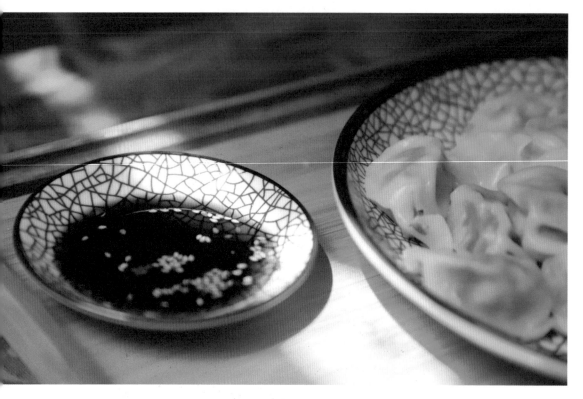

Jimmy Cheng

最近幾年因為工作的關係和不少美國朋友多次到中國出差，沒有人不愛吃餃子的。從水餃，蒸餃，蝦餃到鍋貼；從東北的老邊餃子，吃到西安的百餃宴，大家都津津樂道它們的美味。

可惜，許多人用刀叉吃中國水餃的樣子令人難過。大盤子裡熱騰騰的餃子先被叉子捅破，湯汁流出後，再滴滴答答的送往自己的碗盤。此刻，西方文明的要求還未結束，於是，餃子再度被刀子切割成塊，然後沾醬冷冷地送往嘴裡。缺乏鮮美湯汁的餃子，在他們細嚼慢嚥下，居然還被讚不絕口，頗令我這個拒絕全盤西化的中國人望"洋"興嘆！

餃子種類很多，我偏愛水煮的水餃。沒閒工夫也不會桿皮，所以自己做水餃算是只會了半套。不過沒關係，桿出來的水餃皮若是太厚，反而難吃。美國亞洲超市的冷凍餃子皮加上自己調好的"餡兒"就足以撫慰我這種偶犯思鄉病的遊子。

老爸在華北長大，他總用北方話的兒音說"餡兒"，彷彿餃子皮裡的東西是他的寶貝兒子，珍貴的很。家有家規，回憶我家當年包水餃規矩就挺多，最終目的是求個頭大小均勻，黏著密實，摺痕一致，鹹淡適中。從和麵，桿皮，剁餡，擠水，包餃，水煮，到吃餃子的動作，那可必須是一絲不苟。因為這樣的嚴格要求，兒童時期我們都不許上桌幫倒忙，去玩"白泥巴"。我家吃水餃還有一項特色，那就是為了好

消化，不許用醬油而是沾醋並生吃大蒜。吃完後，那股子從每個家庭成員的嘴巴和汗臭滲出的蒜味兒，遲遲沒有散去，至今猶難忘懷。

諸多程序，我覺得桿皮最難。老媽手巧，一根桿麵棍和幾塊麵團在她手下馬上就變成裡面較厚，四周稍薄的圓形餃子皮。小時候我望著那根木棍在桌上快速輪飛，覺得那是項很棒的特技表演。多年來吸收了食油，麵粉，水分和母親的手澤，這根桿麵棍已經退休，靜躺在抽屜裡，卻依舊油亮。

光滑的木棍同時喚起些許鮮明的回憶。每年除夕夜家裡一定得包餃子，也象徵全家團圓。遺憾的是父親隻身來到台灣，不僅團圓不成，天津老家的親人也音訊杳然，生死未卜。因此每當跨年之際，父親必朝北下跪，向他的老母辭歲。這個三跪九叩禮自 1949 年於南京開始，從未間斷。最初是他單身一人，等到我們長大到可以守歲時，人數增加到五人。1975 年因為得知先祖母早已於 1964 年去逝而結束。孝思不匱，但至親離散永別一直是老爸多年來的椎心之痛。

在美國吃水餃不難，超市裡冷凍餃子多的是，連好市多 (Costco) 都開始賣起有個怪異英譯名的鍋貼 (Pot Sticker)。然而，用料上乘，做工精緻，還是自家包的水餃好吃。孩子們小的時候，由於食量不大，我

們偶爾做幾個應景，就可輕鬆應付。可是等她們身強力壯，開始狼吞
虎嚥時，我們便無法招架了，一部手搖式的切菜機因此塵封多年，上
周末才再度派上用場。

這天來了九個人，相當於一個班的兵力，壯丁美女，個個摩拳擦掌，
躍躍欲試。哪知道餡兒弄好了，冷凍餃子皮卻還沒融化，大夥兒都慌
了手腳。打鴨子上架，七手八腳，許久才開鑼。年輕人動作很快，但
是未經調教，兩百多個餃子看似陣容龐大，卻包得奇形怪狀。有的邊
緣如鋸齒，有的皮子多於餡子，有的開口露餡，有的補痕斑斑，令人
看在眼裡，痛在心底。不忍破壞他們歡聚一堂的好心情，我默默下廚
煮餃子。果然，一下鍋，油星子就冒出水面，破的破，爛的爛，慘不
忍睹！有趣的是端上桌時，他們加金蘭醬油添鎮江烏醋，食量驚人，
仍然吃的不亦樂乎！老妻不知原由，悄悄對我抱怨說味道過淡餡兒太
乾。我識時務，強顏歡笑，豎起大拇指，喝了點餃子湯，連說煮餃子
後的湯水味道也很棒。

暴殄天物，心有未甘，眾人散去後，我決定親自披掛上陣，利用剩餘
物資重來一次。豬肉，大白菜，大蔥加上蝦仁的餡兒經過鹽巴和香麻
油的調和，已是好的開始。剩下來的工作就是把要置放餃子的鐵盤

準備好，並撒上麵粉防止沾黏。大膽嘗試的結果，發現大同電鍋保溫功能能使餃子皮完美解凍；緊接著，我先煮了一個試吃，確認完美無缺後，才動手量產。悉心調製的水餃成品顆粒飽滿，身形優雅，摺痕美觀。若是拿起放大鏡檢視，肯定還看得到本人的指紋。剛包好的餃子又白又嫩又軟，皮薄而能窺見餡子的顏色，拿起放下更須特別當心，防止擠壞捏破。這使我突然想起小時候跑去鼠窩裡端詳幼鼠的光景。小崽子也很柔軟，身體透明，幾乎看得見五臟六腑。觸摸它們，感覺上和拿捏餃子有點像。

餃子們接二連三被撲通丟下滾水，用鍋鏟頻頻推移，以免沾鍋。隨侍在側，我一步都不敢離開。盯著此起彼落的泡沫和滾滾翻騰的餃子，頓覺熱血滔滔，成功在望。待它們浮出水面，鼓脹如球，冒著白煙，這時取出有小圓洞的勺子將其一網打盡，輕輕撈起。碗裡的餃子稍微降溫，皮子發黏，不再滑溜時，是使用筷子夾取的最佳時刻，這點是刀叉永遠做不到的高級動作。迫不及待的我，食指大動，一口一個，讓早已垂涎三尺的嘴巴快速嚼動，轆轆已久的飢腸蠢蠢蠕動。獨樂獨

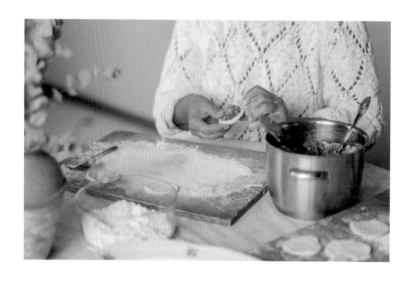

享的餃子餐令本尊的自尊心理與脾胃得意復得意，滿足再滿足。也不知囫圇吞了幾個，反正大快朵頤之際，此回決意忘記"原湯化原食"的古訓，並在善後清理時，毅然決然，倒掉了這鍋不含油星子與菜渣肉末，混濁而索然無味的"洗餃水"。

太座聞香而來，也吃的有滋有味。罕見表揚我一頓之後，婦人之仁突發，對我指示："以後不要孩子們再來瞎鬧胡搞，包水餃的事兒就這麼決定，非你莫屬！不過，顧及你年老體衰，少包幾個，就當作一道家常菜處理，每人吃幾個即可！"丈母娘愛女寵婿，天經地義。然而此錦囊妙計，把我也列入考慮，確實經過她的精心算計！嗚呼，此令既出，我的半套包水餃絕技已無法傾囊相授，後繼乏人，何況此生註定要累死。哀哉！

我們兩老吃的不多，剩下的餃子必須拿去冰櫃冷凍。我倦了，望著排列整齊的餃子安詳平躺在鐵盤上，活像出廠白色的枕頭，兩眼發直，萌生睡意。老妻見我萎靡不振，問我想甚麼？半睡半醒，本能反應，我的中文母語不自覺脫口而出：睡覺！只懂幾個中文詞句，根本分不出國語有四聲，她明快的回覆說："水餃？那就再下幾個吃吧！"

<div align="right">（2019 年 6 月 23 日於堪薩斯自宅）</div>

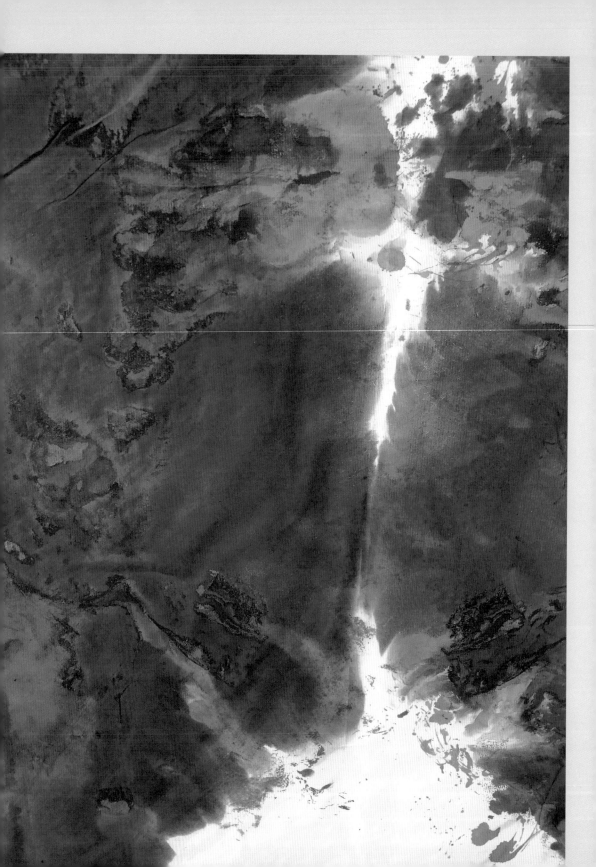

〝晨昏定省，無墨則怠〞尚爲兄一路書墨走來，勤耕不輟，

平日書藝腕懸娓娓書來，行文如遊雲朝夕，自然落辣。

才思隨著筆韻，時而湧泉奔放，時而馳騁疆場，

接連論述出書已屆14冊完封安打，內容精彩目不暇給，

予人養思沉潛蓄斂，美化心靈，昇華藝境。

近期〝空山不空〞第十五冊出爐，內容更趨淬鍊流暢，

禪蓄萬千，藉此出刊展作，其中挑出大小畫幅共八幀作品，

賞析個中蘊含存意，以此敦勉已衆，臻美教化更上層樓！

空山不空 圖作賞析引文

曾文華

心泉謐語

全開舖陳如大山水般墨韻，灰階漬染，

流竄如岩，內裡沉斂著聳動肌理，

間色朱黃醒筆，佈局中偏右之白空細流，

有若心泉湧現抒發，幾點黃染皴擦，

妙處巧如天成，焦點右上正是亮眼所在，

如開天闢地般，豁然開朗，

生命的光輝燦爛於焉自始，

一個朱黃巧點置入空白，有力有氣！

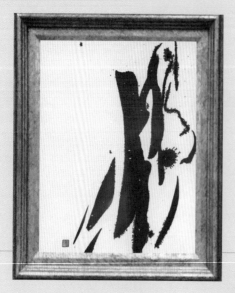

簡愛

似書如畫，橫撇又捺，
畫中聊以疏筆佈局縱置，留白幾佔半多，
下筆肯切流暢，可直可曲可點，
如墨語行歌，形似隨想，如鳥如側臉…
極簡的墨線如至愛，
留白空間予人無限深遠延伸，
極細妙巧鈐印押底，
如註腳般斬釘截鐵全應。

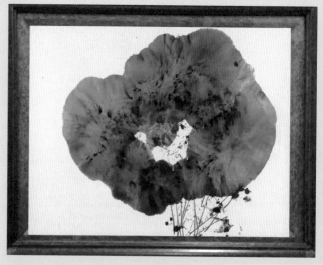

紫綻情愫

小品花境往往惹人憐喜，畫面有著木槿般的形似紫染，
一直是朝鮮族群花種之隱喻，又謂＂無窮花＂，
比喻生命之維續永不止停，無論朝開暮落，
種子會堅特不斷成長，示意著已念如畫中花，
雖柔紫黃芯纖細，內卻堅持不撓，努力不懈。

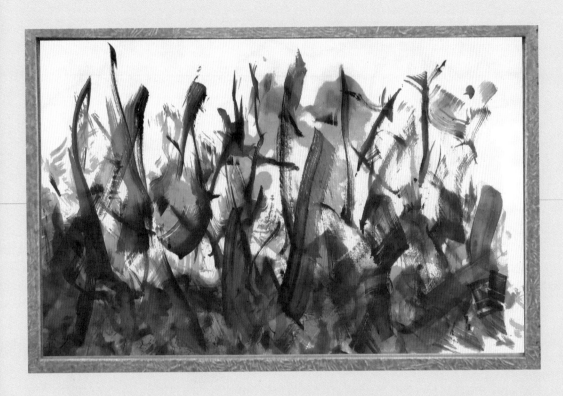

晨光序曲

· · · · · · · · · · · · · · · · · · · ·

並列排序般的刷筆書痕，錯落有致，
地氣中的群青皴染成片，上敷以赭色朱黃暈染，
整幅看去恰似實體禾穗般，亭亭佇立，
枝梗表現如書法般轉折撇勾佈局，
節奏俐落有律動，如拂曉晨光右起披照，
生命之禾，彼此雀躍，手足舞蹈，
漸長迎向天際彌高之無限。

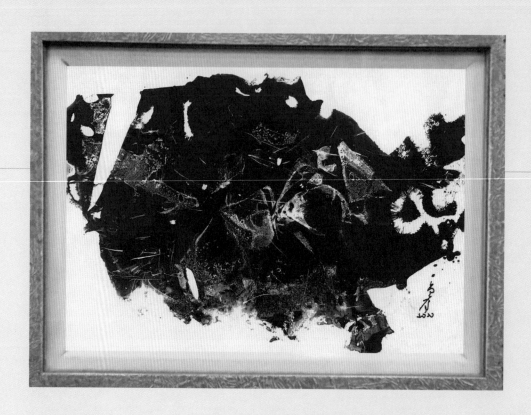

墨情嘷響

· · · · · · · · · · · · · · · · · ·

畫中皺褶墨印交錯，在乾坤形塑中，
有醮墨印痕，有虛白灰染，宛如豕獸般置腹蘊釀，
伺機揮發嘷響，來個淋漓痛快奔灑。
右側形塑如豕首吠，左後片離墨塊如豕尾，
似是而非前呼後應，墨情隨時斂放悠遊四海，
形諸藝狀，令人莞爾。

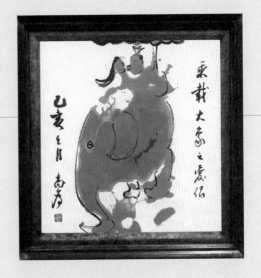

睨瞰浮生

畫裡簡筆形骸如符號，
藍裡墨染成身軀，似猴面龐，
以紅彩勾勒，表情錯愕突地回眸，
如眼洞穿浮生人間事，
想著眾生云云，雜念妄想，
多不如空，不如回歸禪定初心。

吾愛大象坐起

一場如朦朧般的行旅，
粉紅象至乘載之情侶，
全然同粉概之，一路迤邐晃搖前行，
羞喜也朦朧般隨侍，
一個是王一個是后，如筆隨墨，
亙古綿延不輟。

闇裡有光

.

此中小幅作有如鉅畫之萬鈞，

幾近闇黑墨暈之雲浪飄盪，

如十八世紀英國水彩大師 " 泰納 " 之海境，

狂浪暴雨，不見五蘊，

遠方一絲黃光乍現，

如生命之望，點滴心頭在即。

梦乡

Albert Chang

1962 年 12 月出生於臺灣臺北市。父母親來自嘉義，是日治時期當地名醫也是詩人兼書法家的林臥雲先生第四代傳人。美國加州工業大學（Cal Poly Pomona）工商管理系畢業，美國加州克萊蒙大學，彼得．杜拉克研究所企管碩士（Claremont Graduate University, Peter Drucker Management Center, MBA）。其書畫作品已獲日本商社總裁、藝術典藏館、俄羅斯國寶級藝術家等人之收藏。

已出版十五本書：

《藏心》、《秋千》、《墨痕》、

《手機詩之一：公私事》、《手機詩之二：嬉遊記》、

《手機詩之三：愛無恙》、《手機詩之四：歌再來》、

《生活用心點—張尚為的生活療癒學》、《書法也愛你》、

《新刺客列傳—當代五位書法家的書法學習心路》、

《書法頑家—用善念來寫字》、《慕元樓之愛—嘉義老家的故事》、

《六個女人—張尚為水彩專輯》、《紅與綠—張尚為彩墨專輯》、

《空山不空—詩書畫的禪動》。

張尚為

主要個展與相關藝術活動：

2020 · 「空山不空」彩墨展與簽書會, 東門美術館, 台南市

2019 · 「紅與綠」書畫展與書法表演, 石川畫廊, 銀座, 東京

2018 · 「六個女人」書畫展與簽書會, 東門美術館, 台南市

2018 · 「台灣名家書法展」, 青海美術館, 青海西寧市

2018 · 「慕元樓之愛」簽書會, 豐邑喜來登大飯店, 竹北

2018 · 「慕元樓之愛」簽書會, 檜木屋咖啡小館, 嘉義

2018 · 「慕元樓之愛」說書會, DOUBLE CHECK, 台北

2017 · 「書法頑家」說書會與書法表演, DOUBLE CHECK, 台北

2017 · 「無悔的愛」書法展, 懷雅文房, 台南

2017 · 「台灣名家書法展」, 松宮書道館, 日本賀滋

2016 · 「書法也愛你」書法展與簽書會, 蕙風堂, 台北

2016 · 「台日書法名家聯展」, 松宮書法館, 滋賀縣, 日本

2016 · 「書法、療癒、愛」演講, 新北市立圖書館, 新北市

2016 · 「書法、療癒、愛」演講, 高雄市立圖書館, 高雄市

2016 · 扶輪社書畫名家聯展, 雪梨, 澳洲

2015 · 「生活用心點」書法展與簽書會, 蕙風堂, 台北

2015 · 「新刺客列傳」書法展與簽書會, 蕙風堂, 台北

2014 · 「手機詩」說書與簽書會, 紀州庵, 台北

2013 · 「藏心、秋千、墨痕」, 說書與簽書會, 大遠百金石堂, 新北市

2012 · 「藏心」簽書會與書法展, 首都藝術中心, 台北市

2012 · 「地藏王本願經」書法, 九華山化成寺, 安徽

空山不空
詩書畫的禪動

張尚為 編著

著　作　者：張尚為等
發　行　人：卓來成
發行單位：東門美術館
　　　　　台南市中西區府前路一段203號
　　　　　電話：+886-6-213-1897
　　　　　傳眞：+886-6-213-2878
　　　　　E-mail: dong.men@msa.hinet.net
主　　　編：卓君澄
賞　析　文：曾文華
藝術總監：康志嘉
設計總監：王建忠
美術編輯：意研堂設計事業有限公司
　　　　　新北市中和區中安街104號2樓
　　　　　電話：+886-2-8921-8915
出版日期：2020年5月
定　　　價：NTD450元

空山不空：詩書畫的禪動 / 張尚為等編著.
-- 臺南市：東門美術館, 2020.05
　面；　公分
ISBN 978-986-97982-3-5(平裝)

1.書畫 2.作品集

941.5　　　　　　　109007484

東門美術館
Licence Art Gallery